生命，
　因家庭而大好！

生命，
　因家庭而大好！

親子民宿

小豌豆玩樂隊／著

體驗綠野水岸

×

老屋童趣舊回憶

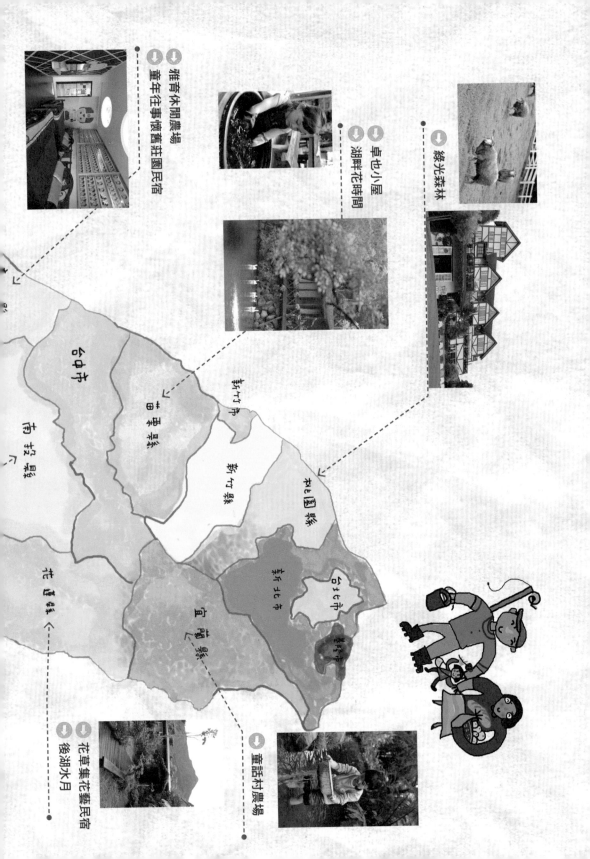

綠光森林

卓也小屋
湖畔花時間

雅育休閒農場
童年往事懷舊莊園民宿

台中市

苗栗縣

新竹市

新竹縣

桃園縣

台北市

基隆市

宜蘭縣

新北市

南投縣

花蓮縣

花草集花藝民宿
後湖水月

童話村農場

懶人生態民宿

涼夏渡假別墅

台南市

嘉義市

雲林縣

高雄市

台東縣

屏東縣

縱屋
老五民宿
黃麗果園民宿

大平生態農場
莊稼熟了民宿
宜興園

秘密遊
阿將的家

親子小旅行，
最深刻、感動的回憶，
都收藏在每趟旅途的「家」裏……

大自然裏過夜，流螢作伴

在山林、綠野中簡單生活，
食蔬好味，與自然和諧共處。

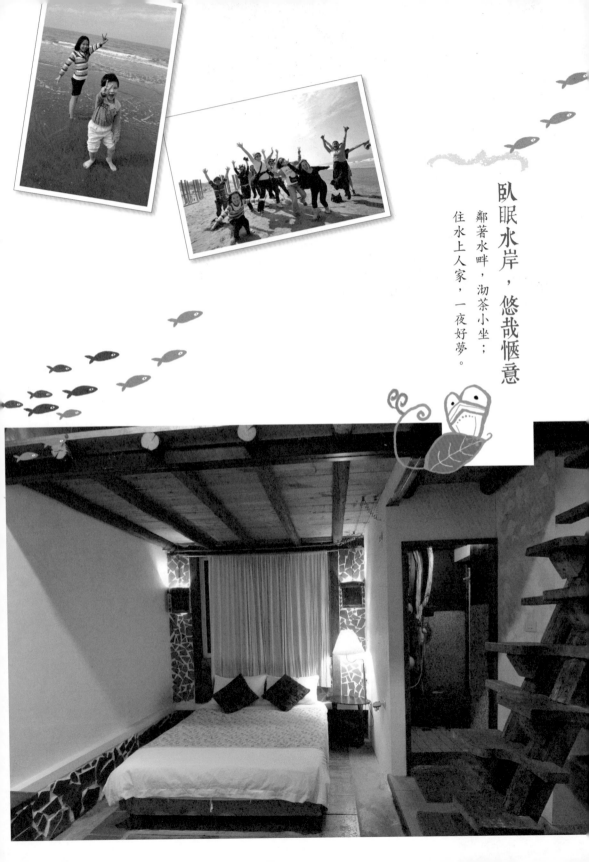

臥眠水岸，悠哉愜意

鄰著水畔，沏茶小坐；
住水上人家，一夜好夢。

乘時光機去旅行

住老屋、部落、米鄉，
懷念古早時光……

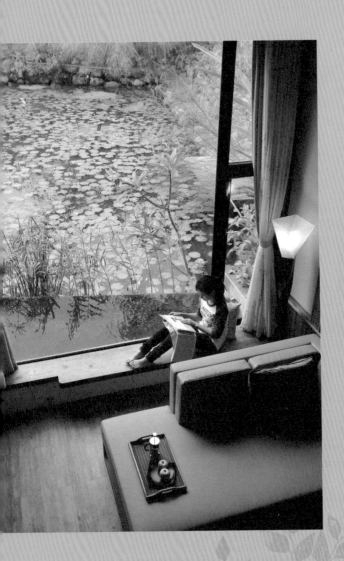

Part 1

住大自然裏！

綠野╱水岸民宿

生態×季節味

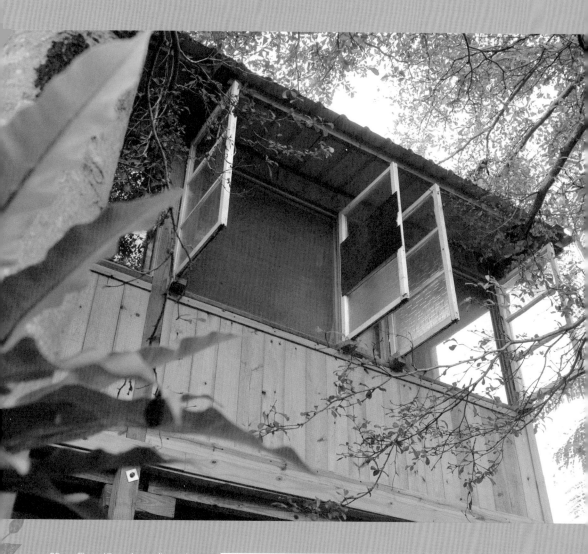

城市裏的孩子，可曾見過滿天星斗閃爍？

或在夜裏追著螢火蟲東奔西跑？

有沒有機會在鄉間過夜，

親近田野，玩泥巴、捉青蛙？

帶孩子去旅行吧！

體驗在山林、綠野、水岸過夜的美妙滋味！

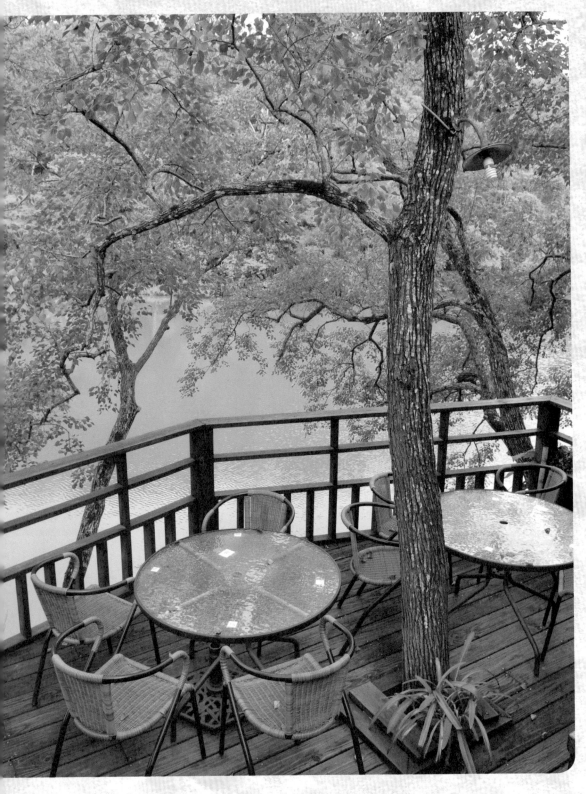

在山林・綠野・水岸過夜

每個「家」都充滿野趣！

出門不再只是往遊樂園去排隊、不必只在「人的風景」中遊動，親子一同徜徉山林、綠野、水岸，住進大自然裏，共創美好的情感與回憶！

你和孩子多久不曾親近山林、綠野、水岸？多久不曾放下手邊的電視遙控器、手機和電腦，全然放鬆、真誠地面對生命中簡單、平凡的種種樂趣？出門去旅行吧！這是親子互動的最好時光。

陪孩子優遊於大自然，從中體驗生活的放鬆滋味，絕不是宅在家裏，藉由電視節目、報章和書籍所能取代的。

在旅遊路上難免有住宿的需求——那是我們旅行途中的一個「家」。這家的功能，或許是單純過夜的一處休息站，但也可以是創造回憶、重拾親子間歡樂的所在。

比起星級飯店、商務旅館，民宿是更適合全家出遊時的住宿選擇。各式風格迥異的民宿，呈現了各地不同的自然生態、人文景致與經營者的理念、乃至生活態度，因此，到民宿住一晚，除了休憩遊樂價值外，也富含教育意義與生活體驗，更是親子間創造共同回憶的好所在！

去住各式各樣的家

與一般觀光客大量湧進的風景區不同，許多民宿都座落在未經商業開發的原野、水岸地區，有著小而美、小而精緻的特色，讓遊客在選擇上，更能依自己的想法，從中找出適合親子一同體驗、分享的旅遊據點。

民宿風格則來自於主人對「家」這個概念的理想呈現，其中包含了經營者內在的人文精神、對家園風格的嚮往，以及努力打造家園的故事；當然，還結合主人本身的專長，以及對於故鄉土地的情感與自然環境的認同價值。

因此，多數民宿都能適度地表現出在地風格、融入當地風土民情，並且透過人文情感、屋舍建築、自然環境的共營共生，將每一寸感動、快樂的因子，帶給前來住宿的旅客。也就是說，住不同民宿，等於擁有旅行路上不同的家。

跟著主人一起玩

民宿一般有房數的限制，住客不多，呈現了單純、幽靜、更貼近家

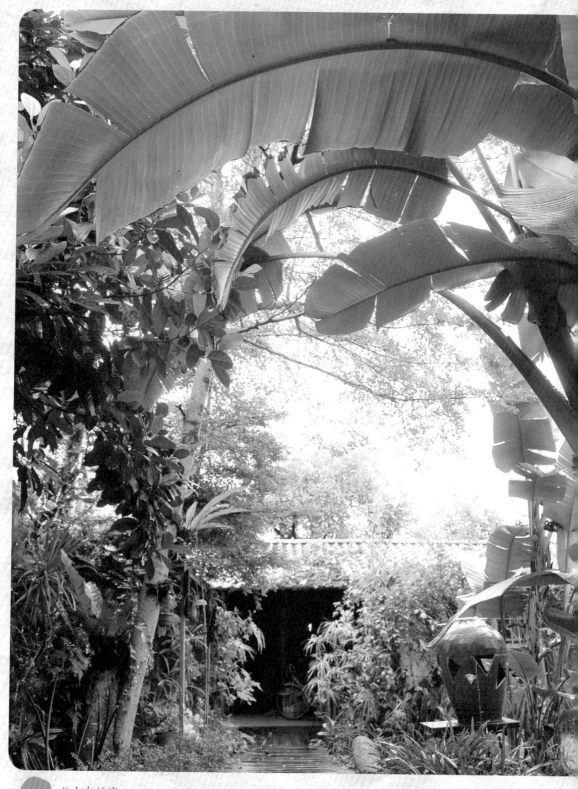

Part 1 住大自然裏！

【綠野／水岸民宿　生態×季節味】

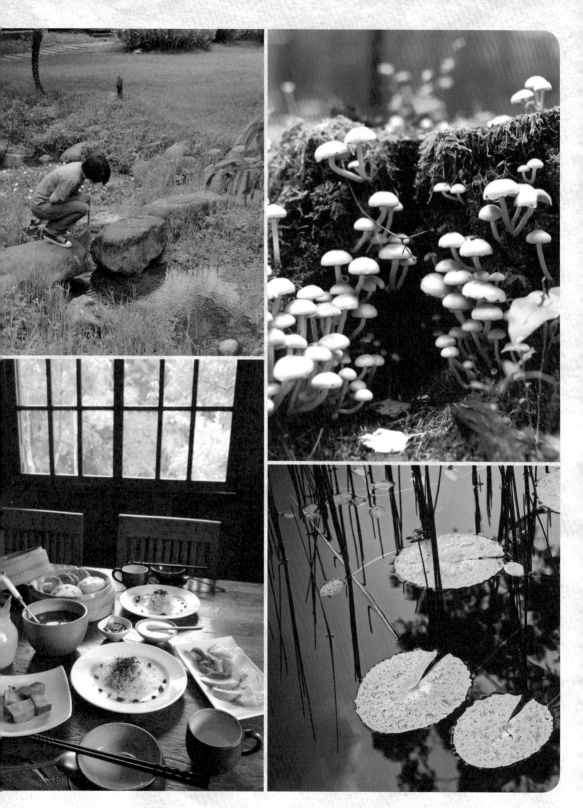

庭生活的樣貌，一切就像是你攜家帶眷拜訪親友、住進別人的「家裏」；而好客的主人，總會端出拿手好菜招待，並且帶你參觀他精心栽種作物、豢養動物的農場，讓你體驗不同於原本的生活情境；或領著你玩遍鄰近山林、小溪、湖泊等生態風景，深入大自然的懷抱。臨走前，除了讓你帶走相機裏的畫面和歡樂回憶外，親手製作的伴手禮也可一併帶走——親子之間就此留下永恆的記憶。

享受大自然的美妙

多數人居住在都會區，大人小孩成天面對著水泥叢林，已少有機會聆聽小河流水、蟲鳴鳥叫的聲音，嗅聞泥土、青草的芳香；也少有人能親自踏進清涼的溪水中，享受捕蝦捉魚的樂趣，更別說要見識滿天星斗、螢火飛舞是什麼景象……那麼，座落在鄉野水岸、山林景致的民宿，絕對是親子旅行時的好選擇。大小朋友一起到野外過夜，體驗住大自然裏的樂趣！

綠野上過夜，聆聽蟲鳴鳥唱

南投水里的「老五民宿」，是主人依著兒時對「家」的想像所打造出的夢想家園。有了貼近大自然的屋子，卻少了兒時終日陪伴在側的蟲鳴鳥叫、饒富趣味的豐富生態，因此，民宿主人挖去了水泥溝渠，恢復小溪的自然原貌，加上堅持與生態共生共存的有機農業，帶動了地方上的農友一起為永續山林打拚。一切的努力，在螢火蟲、獨角仙、青蛙與野生魚蝦的自然復育上，有了豐碩的收穫。

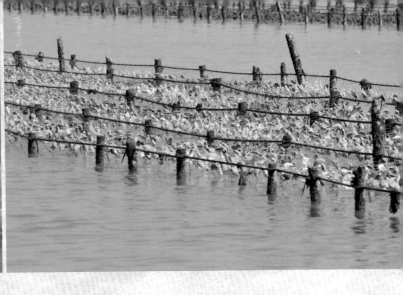

將自己視為自然界的長工，讓青蛙當老闆的埔里桃米生態村，有著全台三分之二的蛙類、三分之一的鳥類、蜻蜓等豐富生態。九二一震災後回鄉的「綠屋民宿」主人，以危機為轉機，從破壞中復原盎然生機，讓親子從自然生態中去體驗生活，不必害怕可怕的天災，學會與大自然和諧共處。在這些地方，大自然就是親子最好的教室，所學習、接觸與體驗的，都是課堂上無法教授的。

下榻湖畔，綠林水波為伴

現在，你可以想像自己與家人正住在一棟湖濱別墅裏，開窗就有湖泊視野，鄰著水岸，一家人就能在湖邊泅茶小坐，共享浪漫時光。當然，這不是你奮鬥一生才能圓的夢，也無須花上大把積蓄，只要住進位於苗栗大湖的「湖畔花時間」，就能帶給親子這樣樂山樂水的渡假生活。除了綠林水波，這裏還有溫泉，全家人一邊泡湯、一邊賞景，多麼愜意自然！

漁鄉過夜，盡覽濕地生態

位在台南七股的「欖人生態民宿」，以優美的漁鄉風光吸引人。在這兒過一夜，體驗住在水上人家的滋味……乘著竹筏飽覽魚塭、濕地和沙洲風光；戴起望遠鏡，雁鴨、蒼鷺、黑面琵鷺……各種水鳥躍然眼前；或搭船出海，遊潟湖、採蚵、釣魚。水鄉的自在愜意，肯定帶給城市裏的大小朋友很不一樣的體驗！

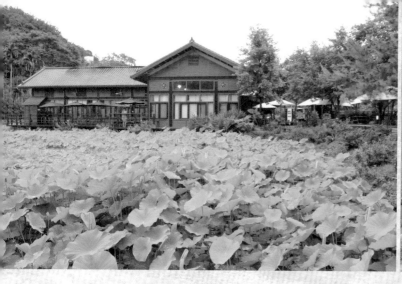

山林裏爬樹打獵，野放一下

如果厭倦了城市的喧囂吵雜，你還可以往更遠的花東去。「太平生態農場」在台東卑南利嘉林道、標高四六○公尺的山林裏，原始奔放的生態，最適合讓都市裏的孩子去野放身心，體驗爬樹、製作樹枝鉛筆。白天，林間有生態豐富的鳥類棲地，夜間有導覽員領著你去森林裏找青蛙、觀賞滿天飛舞的螢火蟲。此外，在這裏非得自己撿拾樹枝當柴火才有熱水澡可洗，讓孩子更懂得珍惜生活的便利，明白付出、享受的意義。

想跟爸爸媽媽一起去打獵嗎？想親近綿羊、抱抱牠們嗎？若想了解、體驗原住民生活，嘉義阿里山鄉達邦部落的「秘密遊」是個好地方。若想當牧場主人，桃園的「綠光森林」也值得一遊。

與海濱水田為伍，自在快活

花蓮新城的「花草集花藝民宿」，濱臨太平洋海岸，早期這裏是漁民製作柴魚的魚寮，在民宿主人的規劃下，這世外桃源成了遺世獨立的海角新樂園。想製作石頭項鍊嗎？還是拓印葉子圖樣的方巾？這裏的DIY體驗，可讓親子帶回與眾不同的手作小飾品。

花蓮豐濱的「後湖水月」位於海岸山脈的一處小山谷中，光聽名字就很動人。這裏呈現了水梯田景致，周邊有山、有海、有溪流為伴。其中，水田是民宿的菜園，也是水生植物與水鳥的天堂，更是親子共享歡樂的世外桃源……下榻這幢民宿，一處一景，引人入勝。

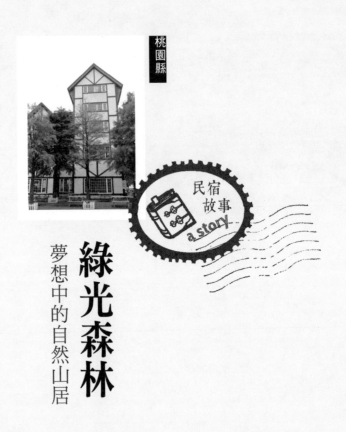

民宿故事
a story

綠光森林

夢想中的自然山居

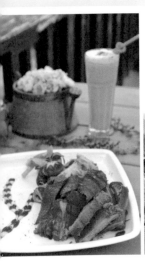

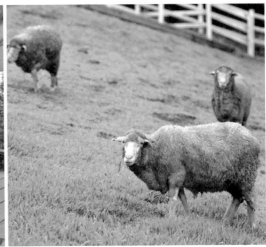

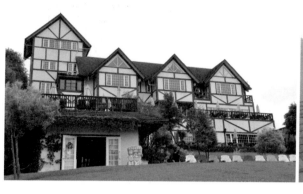

要體驗鄉村風的住宿，位在桃園縣復興鄉的「綠光森林」，就是很棒的選擇──光聽名字，就讓大人小孩眼睛亮了起來……

座落東眼山腰美麗草原

「綠光森林」座落在海拔六〇〇公尺的東眼山山腰上，山坡緩緩向下延伸，綿羊在綠油油的草地上啃食青草，景致清新優美。仔細觀察這片美麗山巒，座落山谷的是羅浮村，有著鮮紅色的羅浮橋；一旁是羅馬公路蜿蜒而過；另一側則是小鳥來與天空步道；再往遠方眺望，晴天時，大霸尖山躲在層層山巒之後，遇到寒冬雪季，還會戴上白色禮帽，展現另一番動人景致。

民宿老闆長年在國外從事電子業，偶然機緣下找到這塊地，原本作為私人渡假之用，經朋友建議開放經營，轉而成為民宿。的確，這裏的先天環境好，加上園方一概不用危害環境的除草劑，皆採人工拔草，很適合帶孩子來玩，漫步園區，聆聽斑鳩、竹雞、五色鳥的嘰喳絮語；觀賞赤腹松鼠在油桐樹間穿梭來去，以及圍繞在紫花霍香薊四周正專注採蜜的姬小紋青斑蝶。

住夢想木屋，嘗歐式料理

綠光森林的主建築是一棟充滿北歐鄉村風格的大木屋，在這兒過夜，孩子可體驗住夢想中的木屋，肯定開懷極了！

此外，這裏也可嘗到美味的歐式鄉村料理，像是義式香草烤半雞、

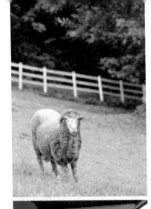

德國脆皮豬腳、沙朗牛排、奶油鮭魚排等，皆為推薦料理。其中，肉質軟嫩、經過兩天醃漬入味的烤雞，以及美味又營養的鮭魚排，都很適合孩子品嘗；豬腳則以高湯燉煮兩小時，再以攝氏二〇〇度高溫油炸，搭配主廚自製的酸菜、醬料，風味絕佳！

園區還有一片原生的桂竹林，若在清明節前後為期一個月的竹筍產季來訪，週末的自助餐盤上，總有這道當季現採的山林美味可品嘗。

賞鳥、泡湯、生態體驗

民宿內共有九間客房，喜歡泡湯的小家庭可選擇「SPA雙人房」，馬賽克拼貼的大浴池，可邊泡澡、邊欣賞遼闊山景；喜歡歐式小閣樓的溫馨感，「家庭四人房」別具特色。此外，這裏的鳥況十分精采，偶有成群的樹鵲在遠方樹梢振翅來去，位於頂樓的「景觀雙人房」正是最佳觀賞點，若想帶孩子認識鳥類，不妨選擇此房下榻。

\ information /

✳ 地址：桃園縣復興鄉霞雲村3鄰志繼19-2號
✳ 電話：（03）382-2696　團體預約：0987-658-009
✳ 房價：自然雙人房／平日2700元，假日3800元；SPA雙人房／平日3400元，假日4800元；景觀雙人房／平日3200元，假日4600元；家庭四人房／平日3500元，假日5000元；浪漫四人房／平日3400元，假日4800元
✳ 網址：www.furano.com.tw
✳ 備註：住宿均附早餐，加床每人加收500元。

觀察羊咩咩的「角」

從外形觀察，綿羊不論公羊或母羊都會長角，有些老綿羊有彎曲誇張的大角，有些則被鋸掉。關於鋸角的原因，是由於羊角在生長時偶爾會因磨角習慣不同，而影響羊角生長的方向，故分為「外長」與「內長」。內長的角若繼續生長，有時會發生尖角刺傷、甚至危害生命的狀況，因此需要人工砍除；有些在野外生活的綿羊就會因此死亡。

如何照顧綿羊？

移民到台灣的綿羊們，因為環境中的氣候、濕度不同，有許多地方需要適應，尤其要留意飲食與健康。綿羊早晚吃一次牧草，半個月需要補充一次蛋白質，每個月也需要打針預防生病感染，並有特約獸醫師定期來看診與檢查。

除了牧草外，人工飼料裏因添加海鹽，能適時補充綿羊所需的礦物質。另外，我們見到柵欄中棗紅色的方塊也是海鹽，羊兒有時會靠過去舔舐。

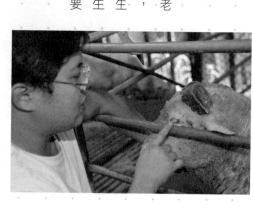

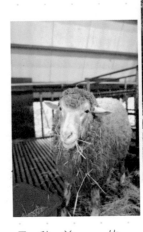

綿羊需要洗澡嗎？

小朋友可能會好奇：「綿羊需要洗澡嗎？」答案是不用的。綿羊雖屬牛科動物，但牛諳水性，羊則不然，牠們像兔子一樣不能碰水、也不能淋雨，否則很容易罹患腸胃炎，因此綿羊的清潔大事就仰賴每年一至二次的剃毛。剃毛工作一般多在秋冬季進行；在剃及耳朵附近、後腳、屁股等部位時，照顧人員都會格外仔細小心，以免傷及綿羊。

旅行紀念品DIY

體驗完與羊咩咩親密接觸後，園方也提供一些DIY項目讓小朋友發揮創意。可選擇綿羊、獨角仙、鍬形蟲、乳牛、小豬等陶瓷造型，用壓克力顏料塗上喜歡的顏色，或挑一張木製明信片，用色鉛筆著色，寄給遠方的親友留念，替這趟旅行劃下句點。

親子時光 Q&A

Q1 「東眼山」的名字好特別，為什麼這麼稱呼它？

東眼山名稱的由來，是破曉時分，從阿姆坪望向東眼山，太陽從山巒間升起，彷如「東方的眼睛」，因此命名。這座山標高一一三○公尺。

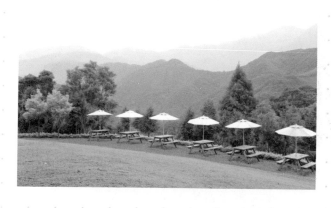

Q2 綠光森林的綿羊是什麼品種？

全世界的綿羊共有兩百多種，這裏的綿羊為「美麗諾」；我們常在卡通裏看到黑臉的綿羊則為「蘇格蘭羊」。

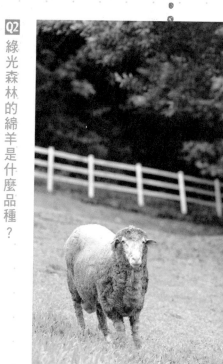

Q3 綿羊的壽命有多長呢？

一般來說，綿羊的平均壽命約十二年。

Q4 綿羊有哪些經濟價值？

在國外，綿羊的經濟價值很高，羊乳可製成乳酪，羊毛可製成衣服或毛衣，羊肉也可食用。在古代，甚至還會利用羊皮製成羊皮紙。

Q5 關於綿羊，有哪些文化或慶典活動？

在英國鄉間會舉行「賽綿羊」活動，但由於真人不能騎在羊背上，英國人因此將造型奇特的羊娃娃綁在羊背上，形成有趣的地方文化活動。

➡ 大溪老街

早年復興鄉山區的紅檜、肖楠、紅檜等木材循著大漢溪，以大溪鎮作為集散地，因此讓這座以閩南人為主要人口的小鎮繁榮一時。當時商行、木器行、樟腦行、小吃店眾家喧嘩，從老街上的牌樓立面就能看出端倪，諸如「孔雀開屏」、「雙獅戲球」、「英雄獨立」等，成為各家行號的表徵。

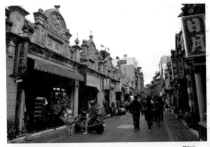

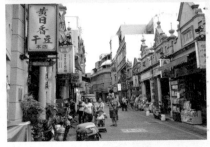

➡ 小烏來天空步道

門票：全票50元
備註：請事先上網申請（skywalk.tycg.gov.tw）

小烏來風景區以瀑布、風動石為著名景觀，近年桃園縣政府另打造一條由強化玻璃建造的透明空中走道，由此觀賞瀑布十分刺激。此外，小烏來鄰近兩座連接羅浮與復興的橋，較早興建的復興橋為紫色橋身，其前身為泰雅族人興建的「拉號吊橋」，後來興建的羅浮橋為紅色橋身，為今日主要連接大漢溪兩側的交通橋。

➡ 角板山公園

從角板山公園望去，大漢溪兩側的河階台地層層堆疊，與蔣公的故鄉——浙江奉化的溪口鎮有幾分相似，遂命名為「溪口台地」，並在此設立蔣公行館。另外，館前有兩株纏繞如拱的大榕樹，為當年蔣介石與蔣宋美齡一人一株親手栽植的小苗，故有「夫妻樹」之稱。若冬季來訪，園內還有成林的梅花樹可賞。

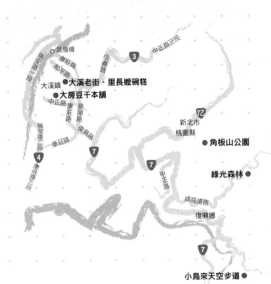

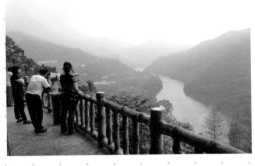

➡ 里長孃碗糕

地址：桃園縣大溪鎮和平路49號
電話：（03）388-2258
時間：週一至週五09：00～18：00，週六、週日08：00～19：00

早年邱李寶秀嫁到大溪，便向婆婆學習碗糕作法，在大溪和平老街上賣起這道傳統點心。由於丈夫在大溪當了二十年的里長，街坊鄰居都稱她為里長孃。當時碗糕生意好，還會請附近孩童揹著木製端盤沿街販售，勾勒出早期的小鎮風景。一碗鋪有香菇、菜脯、大溪黑豆干的碗糕，好不好吃見仁見智，或許嘗的是一份時代的懷舊氣氛。

➡ 大房豆干本舖

地址：桃園縣大溪鎮中正路46號
電話：（03）388-3457
時間：週一至週六08：00～18：00，週日08：00～18：30

傳統烏豆干的做工繁複，先將黃豆經過浸泡、磨漿、濾渣後，加入鹽滷凝固成豆花；接著，將豆花注入模具中，壓濾掉多餘水分，再用棉布一塊塊手工包紮，增加豆干彈性。做好的白豆干還需用黑焦糖水滷煮，並加入五香滷汁，才完成一塊塊香味四溢又可口的大溪烏豆干。

我家
小小旅行回憶

★日期　★天氣　★誰和我一起去　★旅行感想（這趟旅行中，有哪些令你難忘的風景、動植物，或聽到的有趣故事？）
★得意作品（這趟旅行中，你最得意的作品是什麼？是拍了一張美麗的相片，寫了一首小詩，還是手作一份獨特的小物？）

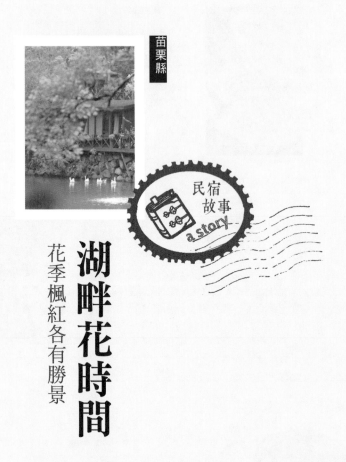

民宿故事
a story

湖畔花時間

花季楓紅各有勝景

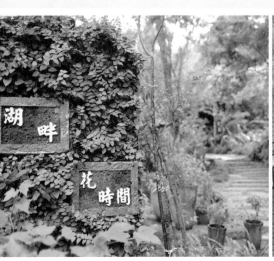

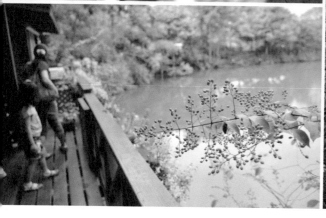
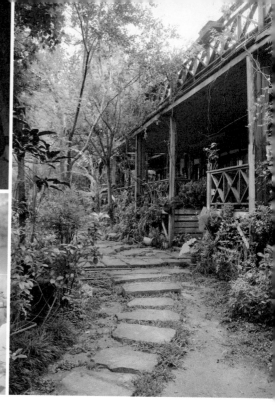

轉入山谷小徑，行經水面飄浮著成群布袋蓮的埤塘後不久，便看見被青山綠水環繞的「湖畔花時間」。乍見鵝鴨悠游於綠水中，初學唐詩的孩子或許會想起駱賓王在七歲時所寫的這首〈詠鵝〉：「鵝鵝鵝，曲項向天歌。白毛浮綠水，紅掌撥清波。」

這幢民宿的所在地，舊名三塘窩，這些埤塘自明末清初即肩負灌溉農地的重任。而在湖間嬉戲的鵝鴨中，有隻名叫Daisy的鵝，身世相當特別。原來的主人將牠飼養在家中，見牠日益長大，不忍心讓牠繼續待在狹小的室內，只好送來這裏放養，曾多次前來探視。民宿主人倒是很歡迎這個新朋友，還特地買了一隻鵝來陪伴牠。

說起「湖畔花時間」的成立背景，有段感人的故事。主人之一林惠陽先生從小在苗栗山上長大，因兒時罹患小兒麻痺而行動不便，求職時經常碰壁，但仍憑著自己的努力，成為創作繪畫卡片與文具的手繪藝術家，後來因電腦繪畫逐漸普及而受到衝擊，便轉換跑道從事空間設計。會在這片山林落腳，是基於一場因緣際會。林先生當年生了一場大病，在鬼門關前走了一遭，讓他察覺圓夢要趁早，而決定在此打造民宿。

「湖畔花時間」整幢民宿走自然雅致風格，座落湖畔，詩情畫意。如今，民宿交由懷抱同樣夢想的舊識林

小姐經營。藉由林先生的故事，教導孩子，遇到困境時，只要勇敢邁出步伐，總是會找到出路的。

桐花楓紅，感受季節味

苗栗地區以美麗的桐花聞名，「湖畔花時間」周圍的山林也有近百株桐花樹，每到花開時節，都能欣賞桐花紛飛如白雪的美景。到了秋季，楓葉逐漸變色，山頭轉為一片金黃，煞是美麗！不過，園區裏精心打造的庭園也絲毫不遜色，無論是日本紫藤、藍花楹的開花季，或是紫梅、紫英珠結果季，都有截然不同的風情和韻味。

面湖客房詩情畫意

「湖畔花時間」所有客房都面向綠湖，且都設有面湖方格凸窗座位，泡杯熱茶，一家人在湖景相伴下，好好聊聊天。原館為溫馨典雅的木屋客房，而以特殊造型原木打造而成的梳妝台和洗面台，則為房間增添一股藝術氣息。其中最特別的，就屬位在露台下方的湖畔浪漫客房，不僅最靠近湖，浴室裏使用的大陶缸也難能可見——這是由苗栗的一位老師傅手工製作而成，拉坯的成功率只有三成，窯燒的成功率也只有三成，是極其珍貴的作品。老師傅如今年事已高，想必再也沒有人能做出這樣的陶缸。

\ i n f o r m a t i o n /

✱ **地址**：苗栗縣大湖鄉義和村淋漓坪126號

✱ **電話**：（037）996-796

✱ **房價**：原館家庭六人房／平日6000元，假日7500元；原館雙人套房／平日3000元，假日4000元；原館雙人溫泉套房／平日3500元，假日4500元；新館雙人溫泉套房／平日4500元，假日5500元；新館三人溫泉套房／平日5200元，假日6200元；新館四人溫泉套房／平日5900元，假日6900元（附早餐、溫泉會館泡溫泉）

✱ **網址**：www.spendtime.com.tw

✱ **備註**：這裏的溫泉為大眾池，請記得攜帶泳裝、泳帽。可攜帶中小型寵物入住，但須遵守會館相關規定。

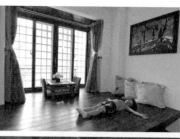

凸窗區供孩子翻滾玩耍

新館為水泥建築，以粉嫩色調的牆面搭配木地板和籐編家具，營造北海道日式禪風氛圍。凸窗崁台區比床還要大，孩子可在上面盡情翻滾戲耍。而從天花板垂降至地板的裱框花布，是用日本和服的腰帶所製成，讓客房多了一分華麗風情。浴室裏的洗面台則以陶盆或原石挖空製成的洗面盆搭配原木台架，值得細細玩味。此外，客房裏有許多裝飾品都是由員工親手製作的，管家陳柏旭表示，園藝老師來維護庭園時，總會順便教他們使用枯葉、樹枝等材料來製作藝品，他們便將所學運用在布置客房上。爸媽陪孩子欣賞這些作品時，不妨和孩子一起想想，可用哪些隨手可得的物品來創作這類黏貼畫，親子一同發揮創意，增添遊趣。

精緻料理融入在地美味

民宿附贈的早餐是中式清粥小菜，而餐廳供應的午晚餐則是現場製作的精緻西式料理，如香烤大蝦干貝、特製紐西蘭嫩羊排、德國豬腳等。而最具在地特色的就屬烤草莓啤酒雞。苗栗大湖產草莓，這道佳餚便是用草莓啤酒來醃漬半雞，讓肉質變得更加軟嫩多汁，再淋上用新鮮番茄或草莓與義大利醋調和而成的醬汁，風味相當獨特。

餐廳座位分為戶外和室內兩區，戶外區緊鄰綠湖，也同時被庭園所包圍，四季皆有不同風情；室內是須脫鞋進入的木地板區，以架高座位搭配和室桌，昏黃的燈光營造出溫暖氛圍，讓人感覺格外放鬆。

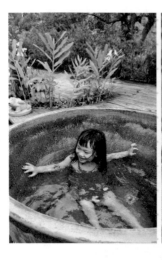
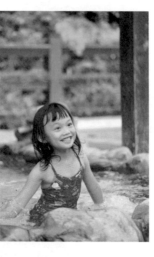

享受泡湯＆綠湖風光

「湖畔花時間」鄰近泰安溫泉，經探測後，發現底下有碳酸氫鈉泉泉脈。民宿主人特別耗費鉅資鑽井取泉，並在餐宿區旁另外建蓋露天溫泉會館，提供不加水、不加熱、不稀釋的原味美人湯泉。

✿ 浸泡湯泉，身心皆放鬆

溫泉會館依地勢而建，並保留原有綠樹，像是已有年歲的茄苳樹，便從木地板中昂然探出頭來，為湯池提供綠蔭。透過樹林間隙望過去，也可欣賞綠湖風光。

這裏除了一座大湯池外，其餘皆是可容納一至四人左右的小湯池，有陶缸及挖空石心製成的各種材質、形狀和尺寸的石池，共二十多缸。在此泡湯時，不僅享有隱私空間，也能體驗浸泡在各種湯池的不同感受。

除了日夜變化的風情外，從各湯池所在位置看到的景色也不盡相同，沉浸其中，讓人忘了時間的流逝。

親子一起浸泡在小小湯池中，總會忍不住玩起互相潑水的遊戲；嬉笑之餘，也拉近了爸媽和孩子的距離。

親子時光 Q&A

Q1 為什麼會有溫泉？

要形成天然溫泉，必須同時具備地底儲有熱水、靜水壓力及岩石裂隙等條件。

在地底的砂岩、礫岩、火山岩等孔隙或裂隙發達的岩層中，通常儲有豐富地下水，若再加上熱源，就會變成熱水。熱源來自所在地溫梯度的溫度（深度每增加一公里，溫度約升高攝氏三十度）或是尚未冷卻的火山岩漿庫。這時，若有靜水壓力讓熱水上湧，並有岩石裂隙讓熱水藉此流出地面，就成為人們所說的溫泉。靜水壓力可能來自冷熱水密度差異、水位高低或人為鑽井等。

Q2 為什麼溫泉水含有不同成分？

溫泉水蓄儲地及流出地面途經之岩石和土壤成分，會在與溫泉水接觸時，產生混入、吸附、離子交換、沉澱或化學反應等，而使得溫泉水中含有不同成分。台灣常見的溫泉有：含二氧化碳及硫化氫的酸性硫磺泉，會有一股臭味；含二氧化碳的碳酸泉，觸碰皮膚表面時會有氣泡，俗稱「氣泡湯」；鹼性碳酸氫鈉泉，無色無臭，可滋潤肌膚，俗稱「美人湯」；富含鐵質，遇空氣會氧化成淡黃濁色，水面飄浮著結晶鹽，帶有鹹味及鐵鏽味的弱鹼性碳酸鹽氯化物泉，有「生男之泉」稱號。

 Part 1 住大自然裏！
【綠野／水岸民宿　生態×季節味】

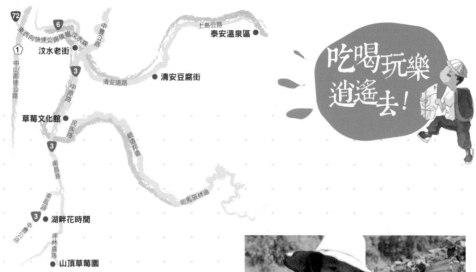

⊙ 汶水老街

地址：苗栗縣獅潭鄉竹木村汶水老街（台72獅潭端交流道口旁）

汶水老街曾是獅潭鄉、泰安鄉和大湖鄉的山產集散地，在台72線通車後，改造為藝術人文老街，從招牌到地磚都散發濃厚的客家藝術風。街上有許多餐館提供各式各樣的道地客家料理及草莓創意料理。其中，永和亭為傳承五十年、歷史最悠久的餐廳老店。

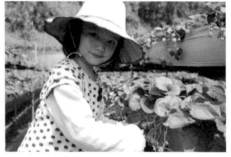

⊙ 山頂草莓園

地址：苗栗縣大湖鄉武榮村5鄰31號（苗55線往坪林方向）
電話：（037）993-252
網址：www.dahu.com.tw/mountain

座落環境相當清幽。遊客一抵達，主人會先奉上剛採下的草莓，讓遊客先嘗為快，覺得好吃再入園採草莓。同時，主人還貼心提供斗笠，避免遊客被烈日曬得頭昏昏。草莓園裏分為地面草莓區和高架草莓區，全鋪上黑色塑膠布，不會弄得滿腳泥巴，讓遊客盡情享受採果樂。

⊙ 草莓文化館

地址：苗栗縣大湖鄉富興村八寮灣2-4號（台3線130.5公里處）
電話：（037）994-986
時間：週一至週五09：00～17：30，例假日09：00～18：30

開車走在台三線大湖路段，只要看到巨大的鮮紅草莓雕塑，就知道草莓文化館到了。在草莓文化館、大湖酒莊和中間廣場裏，有十多個店家攤位，販售著各式各樣的草莓餐點，像是草莓香腸、草莓泡芙、草莓公主聖代、草莓千層酥蛋塔、草莓鬆餅、草莓夢幻冰等，讓人吃得過癮極了！而喜歡草莓圖案的人，也可在草莓屋裏買到各種相關商品。

➡ 清安豆腐街

地址：苗栗縣獅潭鄉竹木村汶水老街（台72獅潭端交流道口旁）

苗栗泰安鄉因為水質甘甜，加上遵循古法製作豆腐，因此這裏的豆腐特別清香細緻滑嫩，有許多店家專賣豆腐，而被稱為豆腐街。時至今日，石板街道風情依舊古樸，不過已衍生出各種豆腐料理，煎、炸、炒、煮應有盡有，記得來品嘗看看。

➡ 泰安溫泉

地址：苗栗縣泰安鄉錦水村（苗62線10～11公里周邊）

泰安溫泉位於汶水溪谷，日治時代因泰雅族人追趕獵物而發現溫泉源頭後，便在此處設立警察療養所。此處為乳白微透明的碳酸氫鈉泉；泡浴後，肌膚感覺特別滑潤，而有「美人湯」之稱。近年有許多風情各異的溫泉飯店進駐泰安溫泉，選擇更加多元。

我家小小旅行回憶

★日期　★天氣　★誰和我一起去　★旅行感想（這趟旅行中，有哪些令你難忘的風景、動植物，或聽到的有趣故事？）
★得意作品（這趟旅行中，你最得意的作品是什麼？是拍了一張美麗的相片，寫了一首小詩，還是手作一份獨特的小物？）

民宿故事
a story

綠屋民宿

鮮活的大自然生態體驗

活的自然生態教室

沿著連綿的綠意小徑進入民宿園區，不仔細看，還沒察覺已抵達民宿。綠屋民宿以山坡為腹地；綠樹成蔭的坡地，幾乎把綠色和木色的建築物融合為大自然的一體。矗立在山坡樹林下的四棟建築物、涼亭和步道，在碎石和青蛙造景下，猶如籠罩在一個大型的綠色傘罩裏，自在地隨著生態呼吸，清新而自然。

「綠屋」的建築設計和規劃，不只是為了不打擾周邊生態，更將自然氣息收融其中。隨著夜幕低垂，蛙鳴聲此起彼落從各個角落傳出，蓬勃生命力頓時感染整座園區；多樣變化的鳴聲，引來大小朋友熱切追蹤──這是一堂鮮活的自然課程，大自然生態就在眼前上演……民宿主人把青蛙帶進園區的想法，成功打造一座開啟好奇心的自然生態教室，

從埔里市區往日月潭的方向，一塊以蜻蜓為造型的「桃米生態村」指標，引人駛離省道公路，轉彎進入鄉村小徑。緩慢前行中，眼前風景已是綠意盎然、溪流蜿蜒，桃米村靜謐美麗的山光水景，有著桃花源般的景致，綠屋民宿就座落其中。

將自然知識轉化為觸手可及的生活場景，也為民宿注入最重要的靈魂。

遭逢天災，改變重生

「只有我們桃米社區會把青蛙叫做老闆，住戶都只是長工啦！」面對社區擁有全台三分之二的青蛙種類，和全台三分之一的鳥類、蜻蛉等這類珍貴的自然資源，民宿主人邱富添爽朗卻也貼切地訴說豐富的生態物種對社區和民宿發展的必要性。

歷經九二一大地震的重挫，因社區總體營造重新再起的桃米生態村，不只改寫國內災後重建、社區營造的多項紀錄，更真實改變了一群在地人的命運，邱富添就是其中之一。「像我這種鄉下小孩，國中畢業就外出半工半讀，離開家鄉去發展……」提起返鄉前的經歷，年近五十歲的邱富添，直到地震後搬回家鄉，才在這闊別十六年的土地上，重新找回對家鄉的認同感。

永續生態教育社區

身為災後第一批返鄉遊子，在資源最豐沛的前期，邱富添清楚看見各個單位的來去，也把握機會參加第一批導覽員培訓，和其他住戶展開為期一年的課程。期間透過專業的生態、地理、野外辨識等知識學習，才真正認識自己的家鄉，也為茫然恐懼的心找到一個方向，支持著大家白天上班、夜間上課的動力。

當年大家咬牙苦撐的日子，彼此建立深厚的革命情感，無形中提高了

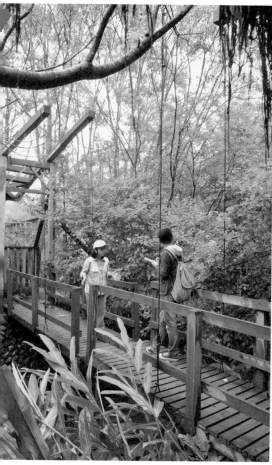

對社區的公共意識。因為人的改變，才讓桃米社區十年來一直維持生態教育的友善社區形象，未來還要繼續編寫社區的歷史！

\ information /

* **地址**：南投縣埔里鎮桃米里種瓜路6號
* **電話**：0937-291-695
* **房價**：樹屋四人房／定價3200元；白頷雙人房／定價2000元；面天四人房／定價2400元；莫氏四人房／定價2600元；豎琴四人房／定價3600元；金線六人房／定價4500元
* **網址**：0492916829.tw.tranews.com
* **備註**：房價含早餐，加床每位400元，平日房價打八折，如預約夜間導覽則不打折。提供社區媽媽自助式美食或桌菜，10人以上可預約，大人每位250元，小孩每位150元。

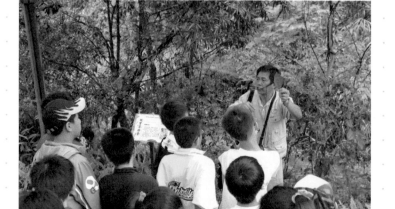

私房景點，秘密探險去！

來到桃米社區的大小朋友，剛抵達民宿、放下行李，沒有太多偷懶時間，就在民宿主人的催促下，跟著社區導覽員走訪藏在山坳裏的私房景點。

❀ 熱鬧生態，處處驚艷

第一站必訪的草湳濕地，是社區眾多濕地中面積最廣闊的一個，豐富的水生資源成為觀察蛙類、鳥類和蜻蜓生態的最佳場所。當大小朋友跟著導覽員在濕地周遭探險，很快就會被停在水面的蜻蜓和豆娘吸引，而驚呼連連。在導覽員講解昆蟲特徵和習性之下，平時被我們忽略的生物似乎有趣了起來！

除了觀察生物之外，濕地上也設置有「蜻蜓流籠」和「嚇一跳橋」等設備，讓小朋友穿梭在濕地間，盡情玩樂跑跑跳也不擔心安全問題。

如果濕地玩不過癮，可繼續走訪以生態工法施作的茅埔坑生態公園、親水公園，以親近溪水和保留綠地的設計概念，讓小朋友明瞭，生態和生活的平衡是可以被建造出來的。

喜愛步道健行者，建議走一趟深入山林的林間藤巷或水上瀑布，在溪流和山壁間的步道穿梭，可自在觀賞豐富的植物樣貌，盡情呼吸大自然芬多精。

❀ 夜間溯溪＆尋蛙之旅

經過白天的豐富行程，夜晚想必大家都累了吧？其實，夜晚的桃米社區才是最精采熱鬧、也是大小朋友最期待的時刻！晚餐過後，先別急著出發，專業導覽員會在行前講解安全注意事項，畢竟有青蛙的地方蛇也多，大小朋友都該認真了解夜間生物的習性，並學會保護自己的措施。經過一番講解，小朋友早就按捺不住了，紛紛衝去尋找適合的雨鞋和手電筒，緊跟著導覽員步伐，直往溪床前進，準備開啟今晚的尋蛙之旅！

夜間上溯淺溪的活動，對大人小孩來說都是新奇的體驗。大小朋友們手拉著手過河，既緊張又開心，還得壓抑過大音量，避免嚇跑青蛙們，一邊得注意周遭草叢裏、枝幹上有無蛇類出沒。一行人跟著導覽員循聲找青蛙，在河床石縫中溫柔地抓起青蛙，經過導覽員解說青蛙名稱和特性，輪流傳遞或碰觸觀察後，再放回棲地。一趟導覽走下來，能看見幾種青蛙得碰運氣，但從中獲得的樂趣卻令人回味無窮！

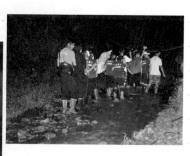

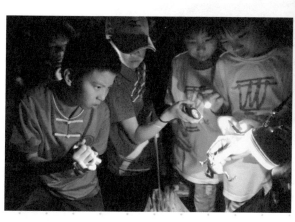

🌼 農家傳統風味DIY——來做南瓜粿囉！

除了野外的生態體驗，桃米社區在民宿業者和社區媽媽的共同運作下，也提供靜態的彩繪動物和傳統粿DIY活動，只要先向民宿預約，就能體驗傳統農家的手作活動。

在眾多活動中，印有社區標誌的青蛙和蜻蜓圖騰的南瓜粿，特別受到大小朋友的喜愛。這農家傳統的紅龜粿，經過社區居民集思廣益，找到在地工藝家以香樟刻出青蛙和蜻蜓的粿模；立體繁複的線條，讓此鄉村米食成為桃米社區獨有的特產。

孩子在親手做南瓜粿的過程中，樂趣良多，嘗來似乎也格外美味！

Q1 桃米社區裏有那麼多種青蛙，該如何辨識種類呢？

只要來過桃米社區，就能感受處處是青蛙的樂趣。全台二十九種蛙類中，桃米社區囊括了二十三種，多樣豐沛的資源成為觀察蛙類生態的重要據點。初識青蛙的小朋友，可先依青蛙的叫聲、棲息地、身體特徵……等，來判別蛙類各屬於蟾蜍科、樹蟾科、狹口蛙科、樹蛙科及赤蛙科中的哪一類，再對照圖鑑資料，如此就能快速找出青蛙名稱，慢慢建立自己的青蛙知識寶庫！

Q2 桃米社區裏為什麼有這麼多濕地，濕地有何特色？

桃米社區內有桃米坑溪、中路坑溪、茅埔坑溪、種瓜坑溪、林頭坑溪與紙寮坑溪等六條大小溪流貫穿，豐沛的水資源造就大大小小的濕地，長久以來兼具灌溉和蓄水功能，加上因當地未經開發破壞，原生植物生長環境完整，自然形成多樣性的生物鏈，建構重要的生態體系，對於生態、環境、教育、科學和觀光都有很正面的幫助喔！

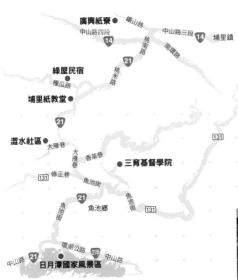

廣興紙寮 ●
中山路四段
鐵山路
14
中山路三段
14
埔里鎮
桃南路
南環路
21
綠屋民宿 ●
種瓜路
錦米路
埔里紙教堂 ●
21
澀水社區 ●
大雁巷
大雁巷
香茶巷
● 三育基督學院
131
131
修正巷
魚池街
佛池街
21
魚池街
魚池鄉
131
環湖公路
中山路
中山路
21
中山路
日月潭國家風景區

➡ 廣興紙寮

地址：南投縣埔里鎮鐵山里鐵山路310號
電話：（049）291-3037
時間：09：00～17：00

歷史悠久的廣興紙寮，是傳統造紙工廠轉型
而成的文化觀光工廠，廠內仍保留完整的手
抄紙製作過程，及各式紙藝品DIY活動，深
具教育和文化內涵，很受大小朋友喜愛。後
期設立的台灣手工紙店，更陳列出以百款植
物製作的手工紙，以及可食用的紙製品，足
見用心突破、實驗的精神，成為當地教育觀
光的重要火車頭。

➡ 埔里紙教堂

地址：南投縣埔里鎮桃米巷52之12號
電話：（049）242-2003
時間：08：00～17：00

位於桃米社區內的埔里紙教堂，由災後協助
當地重建的重要推手──新故鄉文教基金會
所管理。紙教堂於2005年從日本遷移到現
址，原為日本阪神大地震後，當地社區救援
和重建的據點，因此也以同樣意涵在桃米社
區再運用、規劃，成為基金會的社區見學中
心。紙教堂建築優美而特別，日夜都有不同
的景致，值得一看。

➡ 澀水社區

地址：台21線54.5公里處

澀水社區是魚池地區人口最少的村落，卻因其秀麗雅致的景
觀和紅茶、製陶產業，獲2007年十大經典農漁村肯定，樹
立鮮明的社區特色。社區內仍保留有柴窯和燒窯技術，甚至
成立社區陶藝教室，提供DIY體驗項目；在自然景觀上，修
建多條步道供遊客走入茶園、溪谷和瀑布，親近清幽的自然
環境。目前社區內有多家民宿，配合社區發展協會提供完整
的行程規劃。

➡ 三育基督學院

地址：**南投縣魚池鄉瓊文巷39號**
電話：**（049）289-7047**

進入校園，迎面而來的一片綠油油草原，和叢密高拔的綠色隧道，四周廣闊的綠意和視野，讓人很難與印象中學校連結在一起。三育基督學院於1980年在此設立校區，是一所教會學院，同時也開辦實驗完全中學。近年來，因校內環境優美而設立健康教育中心，提供導覽和住宿等服務。

➡ 日月潭國家風景區

地址：**南投縣埔里鎮信義路121號**

四季晨昏總有不同風貌的日月潭，山水輝映的風光，不論是初訪者或重遊者都能有新的驚喜。來到日月潭，可選擇步道散遊、騎自行車環潭、搭船遊湖，或搭乘纜車俯瞰山光水景，用自己喜愛的方式遊覽日月潭風光，肯定讓大小朋友回味難忘！

我家 小小旅行回憶

★日期　★天氣　★誰和我一起去　★旅行感想（這趟旅行中，有哪些令你難忘的風景、動植物，或聽到的有趣故事？）
★得意作品（這趟旅行中，你最得意的作品是什麼？是拍了一張美麗的相片、寫了一首小詩，還是手作一份獨特的小物？）

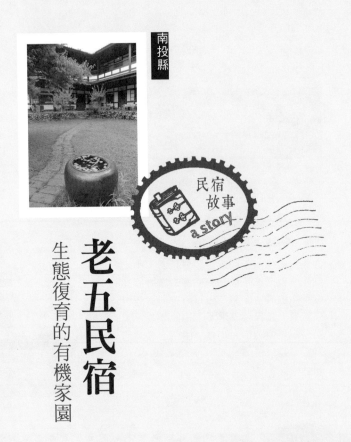

南投縣

民宿故事
a story

老五民宿

生態復育的有機家園

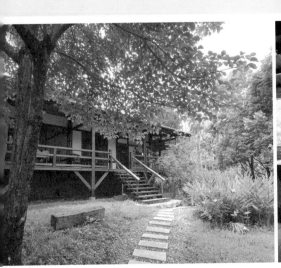

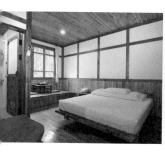

打造見時的夢想家園

　十六年前，綽號老五的盧振旭，從都會返鄉栽種有機茶，卻因一場天災，意外展開經營民宿生涯。面對這個重新規劃的機會，盧振旭依照小時候對家園的想像，與設計師多方溝通，完成這幢黑瓦白牆的木屋建築──典雅幽靜的雙層樓設計，看似有中國傳統建築風貌，卻又在室內運用白牆和木作，保留大量對外窗景；質樸的空間規劃，頗有日式禪風的簡約雅致，一切採最簡單的陳列，重新回歸自然鄉野的懷抱。

有機栽植，大自然生機重現

　然而，僅僅符合自然環境的硬體建築，並非盧振旭心中完整的家園。盧振旭從小在鄉野跑跳成長的經驗，對於家鄉的溪流、一草一木和動物生態再熟悉不過，只是隨著時間流逝，自然環境逐漸因人為介入，美麗的生態消失了……為了重建家園，他親自開著怪手，拆除被水泥鋪設完好的圳溝，再依傳統工法，以石塊堆砌成堤，選擇適合當地的原生樹種，耐心栽植，等待大自然生機再次降臨這片土地。

連綿的玉山群峰底下，梅花樹林、葡萄果園遍布山丘及河岸地，陳有蘭溪水滾滾流經，有如天神筆下的水墨畫像，勾勒出南投水里的鄉野景致。這個典型的農村，向來依賴物產和觀光，卻因「老五民宿」而出現不一樣的轉機……

Part 1 住大自然裏！

【綠野／水岸民宿　生態×季節味】

大自然是公平的，當良好的環境出現，動植物生態便會自動聚集……

於是，上游湧泉形成的涓涓溪流，住進了野生魚蝦；依水而棲的青蛙、螢火蟲、紅冠水雞不請自來；漸成綠蔭的水楊、五葉松及老梅樹，也招來獨角仙、白頭翁、翠鳥、竹雞、黑冠麻鷺……等動物朋友，熱鬧的程度有如原始樹林，生生不息卻又不可思議！

尋找對土地友善的夥伴

秉持回復自然生態初衷，經過多年的耕耘，成果斐然，但這也讓盧振旭發現僅有自己的努力是不夠的，必須連同周遭的人也跟著改變，才能真正有益於這塊土地。因此，他集結村莊裏幾位對土地友善的夥伴，共組成「上安自然農耕隊」，以推廣友善土地的有機農業，在務農為主的山城裏，身體力行四處勸說。期間當然也發生過糾紛、爭執與孤立等不愉快的經驗，然而經過長時間的堅持與地力改善，村人逐漸認同有機農法帶來的改變，有著「不一樣想法」的團隊便逐漸壯大。這些潛移默化的改變，正慢慢影響著村內的土地和物產。

「民宿早就不只是民宿了，而是有機農業的發聲和行銷平台」，當民宿團隊緩緩說出老五民宿的精神，似乎能從中體察到這十六年來的堅持與努力，一路從小小的個人想法出發，進而演變擴大成有機家園的實現過程，精采故事令人動容。

＼ i n f o r m a t i o n ／

✻ **地址**：南投縣水里鄉上安村福田路29號
✻ **電話**：（049）282-1005
✻ **房價**：房價均包含一泊二食。螢火蟲四人房／平日5200元，旺日5600元，假日6000元；馬口魚和貓頭鷹四人房／平日4800元，旺日5200元，假日5600元；獨角仙、小白鷺和小雨蛙二人房／平日3200元，旺日3400元，假日3600元
✻ **網址**：www.oldfive.com.tw
✻ **備註**：週一至週四為平日，週五及週日；賞梅季週一至週四為旺日；週六及連續假日為假日。為響應環保，住宿請自備盥洗用品及防蚊藥品。

 Part 1 住大自然裏！

【 綠野／水岸民宿　生態×季節味 】

自然手作DIY，與季節同歡！

來到自然環境完好的民宿園區，花木扶疏的庭院就像是遊樂場和大教室般，日夜都蘊藏著許多生態知識，等著大小朋友來體驗、探索！

尋訪蛙鳥魚蝦，處處驚喜

白天和黃昏是鳥類出現的時機，抓緊時間賞鳥、聽鳥鳴，是很棒的體驗呢！大小朋友不妨帶本鳥類圖鑑比對一番，一一指認鳥兒的名稱和特徵；緊張又趣味的賞鳥過程，不但讓小朋友了解鳥類的多元生態，也是一種難忘的親子互動。

夜晚，當青蛙聲組成交響曲，就可以準備手電筒、捲起褲管，跟著民宿主人循著溪流來趟夜訪生態之旅！撥開槐葉蘋、水金英和傘草等水生植物，魚蝦的動靜馬上引來陣陣驚呼聲。魚蝦敏捷極了！時而躲藏在石塊下，時而隱藏在有著保護色的溪沙中，和大小朋友玩著捉迷藏。這些魚蝦即使被抓到，也在大家觀察過後，一一被放回溪水中，重返大自然棲地。

梅筆、脆梅DIY

除了生態體驗之外，民宿也提供一些有趣的DIY體驗活動。像是以當地特產的梅樹和梅子為材料，透過讓大小朋友親手製作的過程，領略上安村的農產特色。

風格樸拙的梅筆，自製過程十分簡單，運用梅樹修剪下的樹枝段，親自鑽孔、插入筆芯、串上繩結就完成了！創意十足的小朋友還能在筆側刻畫圖騰，打造專屬的梅筆。

季節限定的脆梅DIY，在每年三月底有青梅可採收的時節才開放預約。想吃到新鮮酸脆的梅子，可得經過一番努力才行！看著大小朋友一起用力，對著淺盤中的粒粒青梅和粗鹽，用手掌使勁來回搓揉，等到青梅逐漸出水、去除澀味，再用木板敲打，直到出現裂痕……過程中，此起彼落的笑鬧聲，更增添自製脆梅的歡樂趣味。

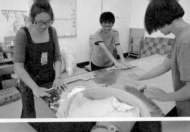

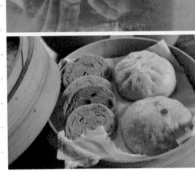

自製養生饅頭，好吃又有趣

盧嫂將每天早餐養生饅頭的製作，開放給大小朋友參與。廚房裏有著傳統爐灶，對孩子來說，或許從沒見過爐灶長什麼模樣吧，在此可是大大開了眼界！爸媽可陪著孩子在爐灶旁搓揉麵粉糰、捏造型、放進蒸籠、等待炊熟。親自動手參與的過程，可隨時機會教育，讓小朋友了解食物的生產流程和變化，爸媽也能藉著這難得的生活教育，引出孩子對周遭物品的好奇心。

農場採果&體驗農夫生活

山城果園豐饒的特色，提供多處自然場域給喜愛戶外活動的大小朋友。不妨隨著到訪季節，請民宿人員安排一趟有趣好玩的農場採果之行。

民宿周邊有梅子、葡萄、臍橙、甜柿、高麗菜……等農場，爸媽可陪著孩子一同體驗採收蔬果的樂趣，品嘗新鮮現採的農產，來趟健康又知性的半日遊。對農務有興趣的大朋友，也可申請擔任農場志工來此長住，體會一下農夫生活的滋味，肯定對生命產生不一樣的體悟！

親子
時光
Q&A

Q1 為什麼水里鄉種植這麼多梅樹？

梅子是水里鄉的重要作物，尤其集中在上安村和郡坑村。青梅早年以外銷日本為主，水里鄉的產量僅低於信義鄉和國姓鄉，是南投縣內的第三大青梅產地。因栽種歷史久遠，鄉內山坡地多為梅園，搭配近年觀光旅遊風潮，延伸出賞梅花、嘗脆梅和買梅子加工品等遊憩活動。特別是每年梅花季節，壯麗的梅花林景觀，總是吸引絡繹不絕的賞花人潮，前來爭睹冬梅的清麗花姿。

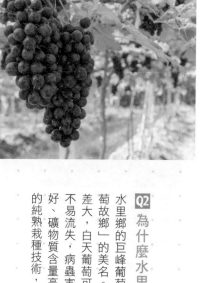

Q2 為什麼水里鄉是葡萄的故鄉？

水里鄉的巨峰葡萄聞名全國，因質量均優的特點，獲得「葡萄故鄉」的美名。水里鄉海拔高度四〇〇公尺以上，日夜溫差大，白天葡萄可盡情享受日照，夜晚低溫使得儲存的養分不易流失，病蟲害也少，加上陳有蘭溪畔的河岸地質排水良好、礦物質含量高，具有先天地理上的優勢，結合長久以來的純熟栽種技術，自然得以種出香甜多汁的巨峰葡萄。

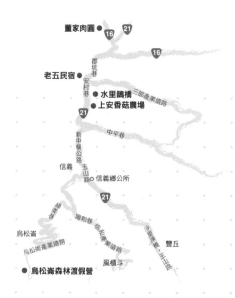

吃喝玩樂逍遙去！

🔄 上安香菇農場

地址：南投縣水里鄉上安村安村巷77號
電話：（049）282-1199、（049）270-1266

已有28年經營歷史的上安香菇農場，是上安自然
農耕隊的成員之一。農場內的太空包使用天然有機
資材；使用過的資材會回收作為肥料，十分環保！
由於山區日夜溫差大，讓農場的香菇香氣十足，再
經低溫分段蒸氣烘烤，將鮮美的滋味收藏在乾香菇
裏，就成了美味的山城特產。農場內也提供鮮採香
菇體驗和販賣太空菌包，有興趣充當小菇農的朋
友，別忘了帶個太空包回家種種看喔！

🐾 水里鵲橋

位在呆呆休閒農業區的水里鵲橋，因位置隱密，
成為少有人知的私房景點。由全村票選得名的鵲
橋，是全長225公尺的吊橋，來回距離雖不長，
卻因視野極佳，可遠眺溪水、山景和上安村聚落
景觀，而有豁然開朗的氣勢，晨昏來訪都有不同
的感受。如能在梅花盛開的季節走訪，配合山上
梅花景致，更添鵲橋的浪漫情境。

➡ 烏松崙森林渡假營

地址：南投縣信義鄉自強村綠美巷46-1號
電話：（049）279-1769

烏松崙是南投賞梅花的重鎮，其中海拔1100公尺的烏松崙森林渡假營，位於半山腰處，正好具有山頭環繞的優勢，天晴時，視野可及集集大山和鳳凰山，幽靜隱蔽的園區也成為許多賞花客的私房秘徑。除了梅花，園區也種有櫻花、桃花與李花等果樹，不同季節都能欣賞到各具特色的風情，並提供脆梅DIY、梅子風味餐、生態之旅等服務，有需要者請事先預約。

➡ 董家肉圓

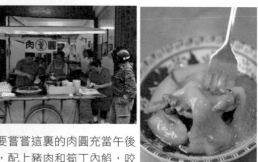

地址：南投縣水里鄉民族路342號
電話：（049）277-1157
地址：南投縣水里鄉民生路275號
電話：（049）277-3030
時間：14：00以後

位於水里市區的董家肉圓，每到下午開店時間就開始湧現人潮；不分在地居民或遊客，來到水里，總要嘗嘗這裏的肉圓充當午後點心。以低溫油炸的肉圓，外皮軟嫩彈口，配上豬肉和筍丁內餡，咬下去滿是肉汁香氣，讓人感到滿足。特別的是，店內也提供免費大骨湯，連同剩餘內餡喝下，就是一碗美味好湯。

我家 小小旅行回憶

★日期　★天氣　★誰和我一起去　★旅行感想（這趟旅行中，有哪些令你難忘的風景、動植物，或聽到的有趣故事？）
★得意作品（這趟旅行中，你最得意的作品是什麼？是拍了一張美麗的相片、寫了一首小詩，還是手作一份獨特的小物？

民宿故事
a story

秘密遊

一探部落風光＆打獵文化

Mimiyo～Mimiyo～Mimiyo～簡單的發音，就像是小朋友無意發出的口語詞，可愛中帶點童趣，這可是鄒族語中「出去走走吧」之意，「秘密遊」取其諧音，同樣有著讓人放鬆的意味。

進入位於阿里山達邦部落深處的「秘密遊」，一路上蜿蜒攀升的路程，宛如一趟不可預期的秘密冒險旅程。窗外的雲霧山嵐在竹林茶園中嬉鬧，點點房舍形成的小聚落，構成沿途美好的山谷風光。來到海拔一二○○公尺、遺世獨立的山中平台，可一覽開闊的視野與山稜線；清新的氣息，讓人忍不住大口吸進山林芬多精。

融入自然元素設計，星月相伴

簡約平房式的主體建築，座落在原本種植高麗菜的平台上，包含五間客房與餐廳，以白、灰和木頭色為視覺設計，安靜而低調，將大量空間留給花園內的庭院草地和生態水池，讓大小朋友自然將活動重心和焦點，放在開滿小白花的苜蓿草地上。或者，很自然地蹲低身子，在繞過大半花園的水生植物池裏，尋找小魚兒自在優遊的身影。

進入房內，均採家庭四人房的設計，同樣保有寬闊室內空間，並沿用大量木頭元素，樸拙手感的木桌、燈具、書架、吊衣架，甚至是廁所的捲紙器，都出自主人的創作。最特別的是，以大片落地窗構築的廁所，保留了對面山谷的綠意視野，讓緊貼窗旁的浴缸，成了一處私密享受的小天地。想讓客人親近自然的設計不止於此，

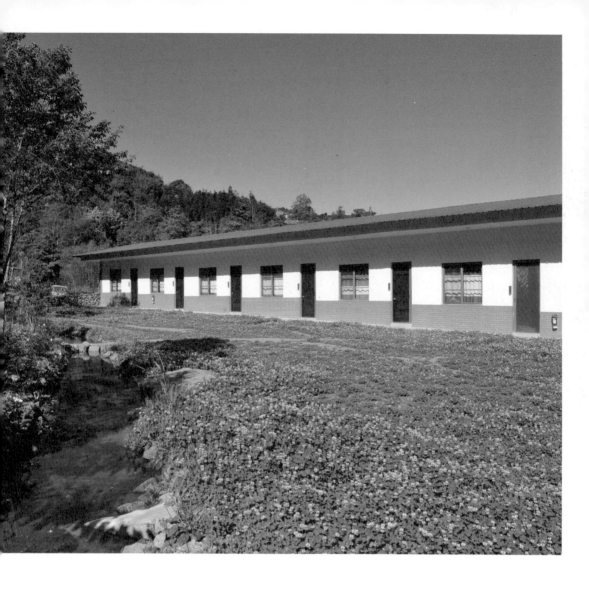

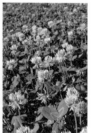

房內還保留了小小的半戶外小陽台；木地板上預先布置好的軟墊和小木桌，讓人忍不住移坐戶外，與星月共度夜晚。

沒電視，來聽故事吧！

沒電視的夜晚，民宿主人阿伐伊‧諾札契亞納會在餐廳旁的開放式火塘升火、煮水，用溫暖的柴火吸引大小朋友聚集，準備說說部落的故事和傳統，讓客人了解達邦部落的鄒族文化、慶典、打獵⋯⋯以及阿伐伊在此成長的點點滴滴小故事。民宿主人低沉的嗓音在溫暖的火光中，彷彿有種魔力，讓大家專心聆聽，更深入了解鄒族文化。

從小在部落長大的阿伐伊，會選擇經營民宿，是自然而然的過程。退伍後，他曾先後在農會任職、栽種高冷蔬菜、採摘野生愛玉維生，直到妻子幫他報名玉山高山嚮導的訓練課程，而後還參與阿里山解說志工課程，體會到生態解說的樂趣，才逐漸穩定下來，以此為業。直到二○○八年，家中有新成員報到，讓長時間在高山雲遊四海的他，決定趁此機會返鄉，轉行開民宿，擔任自然生態推廣者，讓來訪的大小朋友都能尊重、並愛上這片土地！

\ information /

✻ 地址：嘉義縣阿里山鄉達邦村7鄰185-2號
✻ 電話：0952-165-761、0910-766-507、（05）251-1378（晚上）
✻ 房價：均為四人套房，住二人／平日2700元，假日3400元；住三人／平日3000元，假日3900元；住四人／平日3500元，假日4400元
✻ 網址：www.mimiyo.com.tw
✻ 備註：國小以下小朋友免費，在不占床位、不占被子的情況下，最多一位小朋友，第二位小朋友起，每增加一位收費400元。

新奇有趣的獵人文化

「獵人的血液在我們身體裏面流動」，達邦部落至今仍保有打獵的傳統。在短短兩三個小時的行程，就足以讓大小朋友開眼界，也對山林的奧秘更加敬重。

◎ 打獵的傳統與禁忌

不管是農閒時期上山打獵的男人，或是參加勇士營的國小五年級學童，部落上上下下，對於包含山林求生技法和敬重自然心態的打獵文化，都視為一種不可忽視的傳承，成為部落文化的重要一環。

也因為打獵的重要性，衍生出許多傳統和禁忌；從小在長輩們的諄諄教誨下，內化為獵人的共同默契。比方說：上山打獵當天，不能吃蔥、蒜、魚及囓齒科動物；前一晚做的夢，和打獵當天早上遇到的鳥類，是決定能否打獵的夢占和鳥占；以往上山過夜，為了防範敵人獵人頭，要找安全的睡覺之所；每個家族都有各自的獵場，禮貌上不能跑到別人的領域；打獵回來的戰利品，要和族人分享⋯⋯種種約定俗成的習慣，使得打獵不只是一種單純的狩獵行為，而蘊藏著與大自然和諧共處、分享資源的態度。

✖ 體驗射箭，小試身手

獵刀不離身的阿伐伊，至今仍保有上山打獵的習慣，並善用民宿後方的山林場域，自行與朋友闢成秘密小徑，提供獵人文化和民俗植物的解說套裝行程。半天的導覽中，還包含竹節DIY活動。對於未曾體驗過打獵的大小朋友，將是一趟新奇有趣的冒險旅程。

出發前，阿伐伊會先讓大小朋友在民宿前方的射箭場上小試身手，以箭竹自製的弓箭，對著牆上的寶特瓶作練習。面對巨大的弓身，該如何拿握、箭身如何擺放、哪種站姿較好施力……等技巧，都藏在看似帥氣的射箭身影中，透過獵人的指導，才發現原來處處是學問。

從阿伐伊的教學示範中，不難想像過去獵人在山林裏疾走追趕獵物，又必須以最快速、省力的姿勢，射出精準的箭法，是需要多麼純熟的技術！

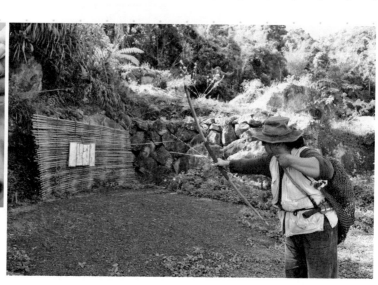

走向山林，一探動植物奧秘

體驗過射箭活動，就要輕裝進入秘密小徑，跟著獵人一探山林奧秘！「獵人的眼睛總是會盯著地上」，不時放慢腳步的阿伐伊，總會指著泥地或植物，說明昨天可能有山豬前來覓食、掉落的羽毛是哪種鳥類，或有山羌的腳印……種種蛛絲馬跡，都可能是獵物留下的痕跡，得放大全身感官、專心一致觀察，才能判斷牠們的活動範圍。

此外，茂密叢生的樹種植物，更是獵人們的好友。了解植物特性，不但能幫助誘捕獵物，更能成為水源食物的重要來源。例如在結果的姑婆芋上，架設小型的彈跳竹陷阱，就能誘捕到覓食的鳥類；乾枯的麻竹，下方竹節藏有生水，可成為救命之水；路邊隨處可見的秋海棠，將汁液塗抹身上，就是對付螞蝗的天然劑。豐富的植物知識中，融入長期的生活智慧；走入山林，大小朋友一同開眼界！

親子時光 Q&A

○○○○○○○○○○○○○○○○○○○○○○○○○○○○○○○○○○○○○○○

Q1 阿里山鄒族是如何定居於此？

很久很久以前，鄒族原本不住在山上，而是住在斗六嘉南平原一帶，但因發生瘟疫疾病，造成族人死傷嚴重，甚至將喪葬習俗是在室內蹲葬的社滅絕，導致族人決定放棄已被病菌傳染的居住地，開始往山上遷徙，形成特富野、達邦、伊姆諸和魯富都四大社，至今僅存特富野和達邦兩大社、八個部落。

Q2 現今鄒族還保有哪些祭典活動？

舉辦祭典活動的大社，會動員所有部落族人參與，其中最重要的就是播種祭、小米祭和戰祭等三大祭典活動。播種祭固定在每年一月一日，在一年初始祈禱當年小米的栽種狀況順利；小米祭則在每年七月小米成熟後舉辦，慶祝小米豐收的喜悅；戰祭沒有固定舉辦時間，由長老們決定，早期會在獵下敵首或小米豐收時舉辦，祭典包含團結祭和成年禮，是凝聚部落情感和力量的重要慶典活動。

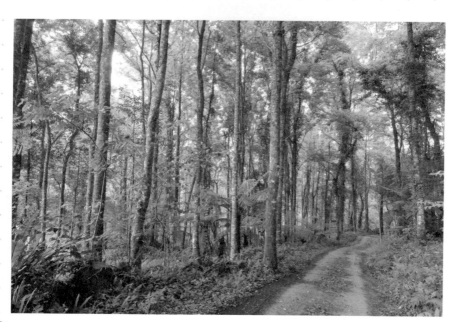

Part 1 住大自然裏！

【綠野／水岸民宿　生態×季節味】

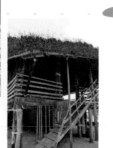

吃喝玩樂
逍遙去！

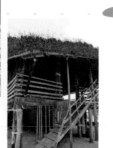

⊙ 達邦部落

交通方式： 南二高下中埔交流道往中埔方向，走阿里山公路（台18）至石棹63.5公里處，右轉接169縣道前行即可至達邦社區

達邦部落是目前阿里山僅存的鄒族兩大社之一，仍保有傳統的社會組織，每年會固定舉辦小米祭和戰祭；其所屬的里佳、新美、山美及茶山部落的族人，都會回來共襄盛舉、熱鬧非凡。來此不妨走訪庫巴男子集會所、氏族祭屋、鄒族故事壁畫……等景點，藉此了解鄒族精神與祭典，但要抱持尊重文化的態度，避免觸犯族人的禁忌。

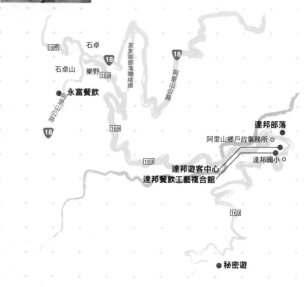

⊙ 達邦餐飲工藝複合館

地址： 嘉義縣阿里山鄉達邦村3鄰61號
電話： （05）251-1331、0938-867-380
時間： 09：00～14：00、16：00～20：00（預約者不在此限）

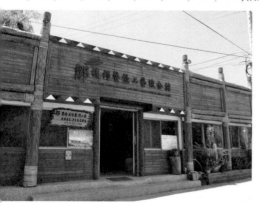

想嘗嘗傳統的鄒族風味料理，可就近到部落的達邦餐飲工藝複合館。餐廳由曾經獲得原住民創意美食冠軍的石英美掌廚，舉凡獵人包、炸溪蝦、苦花魚、明日葉、山蘇、馬告香腸、樹豆排骨湯等招牌料理，都以當地特產入菜，套餐或合菜皆有，別具風味！

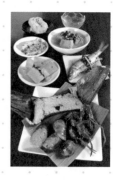

永富餐飲

地址：嘉義縣阿里山鄉樂野村樂野114-2號
（阿里山公路62.6公里處）
電話：（05）256-1488
時間：11：00～16：00（晚間須預約）

位於阿里山公路旁的永富餐飲，是在地經營多年的山產老店，以熟客和在地人為主要客源。店內菜色多以山產蔬菜為主，最具人氣的苦茶油雞，雞肉只以薑片、苦茶油和鹽巴調味；因火候掌控得宜，雞肉外表酥脆、肉質軟嫩，香氣四溢。店家建議將混合了雞香味的油汁淋在白飯上，會更美味喔！

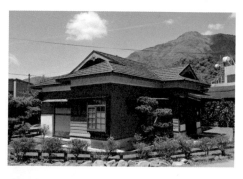

達邦遊客中心

地址：嘉義縣阿里山鄉達邦村1鄰6號
電話：（05）251-1982
時間：08：30～17：00

位於達邦國小上方的遊客中心，小巧隱密的位置容易讓遊客不小心忽略了它，但秀麗的日式建築和迷你花園，在部落中卻是格外顯眼。原來，這棟小屋是日治時代日本人在台灣部落唯一設立的部落別館，用來接待視察的高級長官，目前內部仍保留別緻的原貌，並開放遊客入內參觀，喜愛日式建築的遊客可別錯過！

我家
小小旅行回憶

★日期　★天氣　★誰和我一起去　★旅行感想（這趟旅行中，有哪些令你難忘的風景、動植物，或聽到的有趣故事？）
★得意作品（這趟旅行中，你最得意的作品是什麼？是拍了一張美麗的相片、寫了一首小詩，還是手作一份獨特的小物？）

台南市

民宿故事
a story

攬人生態民宿

漁鄉風情・水上人家

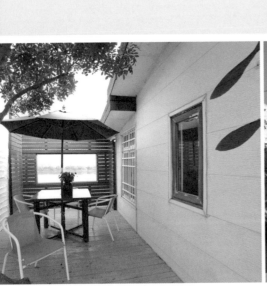

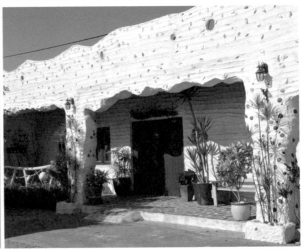

在七股沿海空曠的產業道路上，放眼望去，散落綿延著一格一格的水池；空氣中飄著大海的鹹腥味，伴隨海風和馬達抽水聲……這是七股濱海一帶常見的養殖魚塭風景。在這片魚塭風景中，有一處笑語不斷、綠樹繁密、房舍造型特別的區塊，與周遭魚塭顯然不同，讓人不自覺沿著魚塭小徑，跟著「攬人生態民宿」的木牌進入一探究竟。

經營民宿，為漁鄉注入活力

「攬人生態民宿」在一片魚塭風景中，顯得格外醒目！談起民宿的經營，主人阿娟和阿旺一臉苦笑著說，起初並不十分順利……

二〇〇二年，阿旺因父親年邁，決定舉家搬回台南市區就近照顧。當時父親仍在管理家族「金德豐魚塭」，因此阿旺總會利用假日帶著全家到魚塭走走，孩子也喜愛這處開闊的玩樂園地。

隨著家族成員和三五好友在此聚會的頻率增加，一群人經常一待就是大半天，賞鳥、看夕陽、喝咖啡、閒聊的同時，留宿和定居的想法不斷被提起。二〇〇三年，適逢政府鼓勵產業轉型和社區營造的風潮，阿旺和阿娟便決定趁此機會、捲起衣袖回到漁鄉，為這處六十多年的老魚塭改頭換面！

可惜，這樣的想法不被父親和家族長輩認同，甚至連週邊的鄰居都曾好意關心：「在這鳥不生蛋的地方開民宿誰要來？」但夫妻倆不以為苦，反而與孩子一同討論如何著手改建、設計，一步步將舊工寮重建、填土種樹，甚至將魚塭改為體驗池，把原本的舊工寮和設備，

從一間大通鋪擴展到如今十二間客房的規模。

而後，以魚塭生態和自然環境為訴求，成功讓媒體和遊客慕名而來；這才讓始終持反對意見的父親改變想法，甚至主動與遊客分享魚塭經驗和故事，讓來訪的大小朋友沉醉在歡樂氣氛中。

融入漁鄉特色和花園景致

一進入民宿園區，以藍白色系為主體的建築物，與紅磚鋪成的小徑，在烈日照耀下，顯得熱情而有活力。園區中的納涼亭擺設著幾張桌椅和躺椅；在此乘涼小憩，放眼所及是供遊客體驗竹筏的水池和一望無際的魚塭景觀，令人心曠神怡。

再往花園深處走去，則可發現周邊散落著景觀區、用餐區和房間區等平房建築，花草綠意點綴其中，形成一小巧溫馨的美麗園區。

民宿主人巧妙地將魚塭特色融入客房設計。用色繽紛的牆面上，有主人親手彩繪的黑面琵鷺、欖人葉片、虱目魚……等圖樣，搭配些許漂流木桌椅和實木地板，當陽光從大片落地窗灑進，更顯得寬敞而明亮。公共客廳區，則以蚵殼、漁網、浮球和船槳等為燈罩和彩繪裝置的原料，散發著濃厚的漁鄉風情。

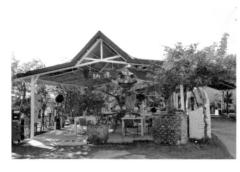

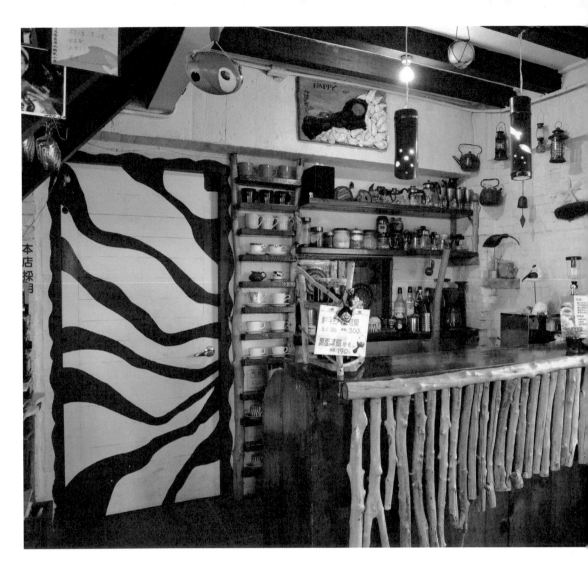

\ i n f o r m a t i o n /

* **地址**：台南市七股區十份里74-10號
* **電話**：（06）788-0138、0931-884-146
* **房價**：魚塭生活體驗小屋／四人房3800元；景觀小屋／二人景觀套
 房2800元；水上探更寮／二人房2000元；水邊親子小屋／四
 人房4200元
* **網址**：www.7gohappy.com
* **備註**：可免費使用民宿內的拉竹筏設施。另提供釣魚、釣招潮蟹、養
 魚體驗、烤肉……等魚塭生態體驗項目（須另外付費）。

Part 住大自然裏！

{ 綠野／水岸民宿　生態×季節味 }

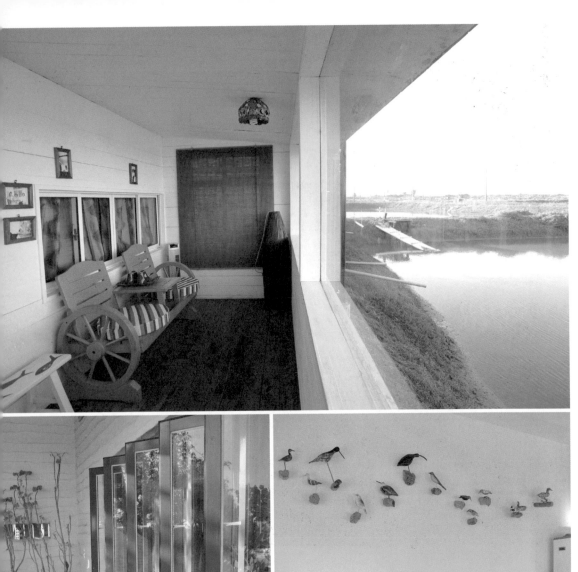

親臨水上人家，新鮮感受

喜愛探險的小朋友，將發現客房後方藏有另一條小徑，可通往魚塭，親臨水上風光。這對居住城市的大小朋友來說，無疑是很新奇的體驗！而搭建在水面上的傳統建築——探更寮，也緊鄰著小徑，有如水上小屋的特殊造型，深受小朋友喜愛。

由於腹地被魚塭所包圍，因此戶外空間並不十分開闊，但經過民宿主人用心改建、設計，將當地人視為平常的養殖產業，轉化為耐人尋味的漁鄉風景，讓大小朋友驚呼連連。

熱愛生態，邀住客一同體驗

民宿女主人阿娟，笑稱家有三寶。她很重視與三個孩子的互動，總喜歡趁著假日帶著孩子們往戶外跑，從中，一家人培養出對自然生態的興趣。像大寶在小四階段就是國小第一屆的生態解說員，藉由附近魚塭濕地的特性，自行觀察並記錄生態物種，製成一本厚厚的專屬筆記本。這讓他們夫妻深受感動，也開始積極跟著孩子學習，更時常帶著孩子到戶外尋找原生種植物。全家人一同投入自然生態領域，日積月累下來，建立豐富的專業知識。因此，經營民宿自然以生態體驗和導覽為主要遊憩活動。

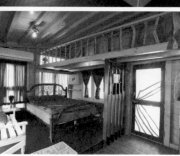

遊賞漁鄉水上風情

民宿主人阿旺十分珍惜魚塭周邊的自然資源，藉由推廣生態體驗，向來住宿的旅客講解濕地生態及賞鳥知識，邀請大小朋友一起追尋魚鳥蹤影！

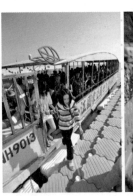

有吃有玩生態之旅

往當地社區和漁港出發，跟著民宿安排好的行程，進行為期一至三天的生態體驗。這趟遊程以漁村體驗和生態之旅為兩大主軸，包含到漁村看漁貨拍賣、鹽田鏟鹽、搭船遊潟湖、採蚵、釣魚等，以及前往紅樹林保護區和黑面琵鷺保育中心等地進行導覽解說。如此一趟悠哉愜意的行程，有得玩，也有得學，尤其在幽默專業的解說員口中，看似無奇的濕地和沙洲都有了故事，吸引大小朋友安靜傾聽。

特別的是，在每一站景點中，也會刻意安排蚵嗲、水晶蝦、鹽焗蛋、現烤蚵、網罟蝦⋯⋯等特色小吃給大小朋友品嘗——從日常飲食直接感受西濱沿海的產業和人文風土。

這項生態體驗深受歡迎，參加過的遊客甚至會攜伴二度重遊。貼心的民宿主人也會一一記錄客人參加的行程，避免日後安排重複的路線。

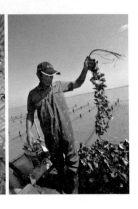

Q1 位在魚塭旁的探更寮是作什麼用？

早期傳統的虱目魚魚塭，因為沒有馬達機械協助抽水、製造空氣，每到清晨，水中含氧量較低時，魚群總會張口浮在水面上，因此必須有漁工看顧、巡邏魚塭，隨時注意虱目魚狀況。探更寮就是給看顧魚塭的漁工休息之處，多以竹管和茅草為材，搭建在魚塭水面上，成為一簡易的小草寮，足見過去養殖漁業的辛勞。

Q2 大家都說七股有三寶，是哪三寶呢？

七股潟湖的特殊地理環境，造就當地居民多以漁業為生。靠海吃穿的捕魚和養殖業都相當發達，其中又以「蚵仔、虱目魚、吳郭魚」為大宗；也因為是運用潟湖地形和海水養殖，品質和口感特別鮮美，而被稱為「七股三寶」。來到七股，記得找間海產店或漁港小吃店，嘗嘗三寶的美味！

魚塭生態自然教室

民宿前的魚塭是體驗生態的好去處。看似單調無奇的魚塭，一直都是各種鳥類覓食的場域。對漁民來說，這些鳥兒是可惡的偷魚賊，但從生態觀察的角度來看，卻是絕佳的賞鳥機會。

本身也熱愛賞鳥的阿旺，特別在魚塭旁設置親水座椅和護欄，以便遊客和賞鳥客近距離觀賞鳥類。阿旺喜愛拍攝鳥類的習性和動態，經常在魚塭旁望著遠方飛過的雁鴨、蒼鷺、反嘴鴴、高蹺鴴、大杓鷸、東方環頸鴴……一坐就是好幾個小時。阿旺說，曾有賞鳥客來此住宿，帶著相機設備急往濕地拍攝，結果光拍民宿周邊的鳥類，就花了一下午時間，可見魚塭附近的鳥類多麼豐富。

➡ 南鯤鯓代天府

地址：台南市北門區鯤江里976號
電話：（06）786-3711
時間：07：30～21：00

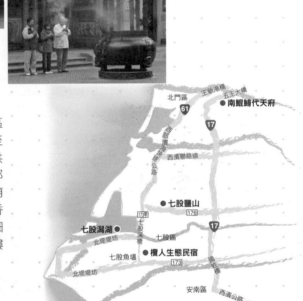

位於北門地區的南鯤鯓，是大台南地區
數一數二的大廟，自1662年起草創至
今，已有351年的悠久歷史。廟內主要供
奉五府千歲和中軍府神祇，一直以來都
是當地漁民的重要信仰中心。近年，廟
方也積極整建寺廟建築、園林景觀和香
客大樓。廟內有許多壯觀的文物可細細
欣賞，或可在古色古香的中式香客大樓
夜宿一晚，感受傳統信仰的力量。

➡ 四草濕地

位置：鹿耳門溪東南邊，17號公路西南、
鹽水溪和嘉南大排兩水交會河口之北

四草濕地屬於台江國家公園，經獲評
為國際級濕地，是國家公園內的重要景
點。濕地內保有大量的紅樹林，並成為
許多珍貴鳥類的棲地，如黑面琵鷺、小
燕鷗、鳳頭燕鷗、遊隼、赤腹鷹、鳳頭
蒼鷹……是愛鳥人士和生態愛好者不可
缺席的天堂。建議可搭乘膠筏往翠綠盎
然的濕地深處一遊，好好感受大自然的
美妙和生命力。

➡ 七股潟湖

地址：台南市七股區三股里海埔18號

俗稱「內海仔」的七股潟湖，原是三百年前
的台江內海遺跡，由三個沙洲圈圍而成，不
但是當地重要的天然養殖場，也是遊客可搭
船賞遊生態、夕陽的最佳去處。來到這裏，
不妨在午後搭乘膠筏出海一趟，沿途欣賞蚵
棚架和定置漁網風光；展翅高飛的白鷺鷥和
鸕鷥，襯著西下的夕陽，將水面和天空渲染
成一場壯麗的橘紅饗宴。

➡ 七股鹽山

地址：台南市七股區鹽埕里66號
電話：（06）780-0511
時間：08：00～18：00

過去曾是台灣最大曬鹽場的七股鹽山，2002年
廢曬後，轉型成為休憩園區。占地一公頃的園
區，設有鹽山主峰、鹽屋、展示館、傳統曬鹽體
驗區、遊園小火車……等設備，適合親子同遊，
了解鹽的製程和台灣的鹽業發展，寓教於樂。其
中，高達六層樓的鹽山主峰，是運用長年曬鹽置
放的自然結塊堆砌而成；白靄靄的鹽山有如雪
山，是遊客必訪之地！

我家
小小旅行回憶

★日期　★天氣　★誰和我一起去　★旅行感想（這趟旅行中，有哪些令你難忘的風景、動植物，或聽到的有趣故事？）
★得意作品（這趟旅行中，你最得意的作品是什麼？是拍了一張美麗的相片，寫了一首小詩，還是手作一份獨特的小物？）

民宿故事 a story

花草集
花藝民宿

太平洋岸的海角樂園

「花草集」民宿主人阿貴，一家人原居於台中，二十年前舉家東遷至花蓮市，與太太一同經營花店。當時住在市區，每逢假日就帶著孩子到海邊玩，堆沙堡、玩沙雕、撿石頭、畫畫寫生……總是玩得不亦樂乎，後來找到這片昔日為魚寮與海防駐在所的廢棄地，於是，全家人輾轉搬遷至這塊貼近自然的海角樂園。

依山傍海，遺世獨立

「花草集」座落在海邊，四周幾乎只有這戶人家，遺世獨立。放眼所及，鄰近海岸地種植著花生、地瓜、玉米等各式各樣的雜糧作物，一望無際。由此沿著海邊小徑走沒幾步，遼闊無垠的太平洋於眼前展開，還可遠眺花蓮市區及奇萊鼻燈塔。因此，說「花草集」是海邊的房子不為過，因為民宿座落的地面即是沙地，沙地綿延一脈相連，颱風浪大時，這裏也會像地震一樣微微連動著。然而，若說它是山腳下的房子也行，因為往中央山脈的方向望去，標高一四四〇公尺的新城山襯在「花草集」後方屹立不搖——如此依山傍海的地形，從山脈至海邊不過一公里。

昔日的魚寮，今日的民宿

環顧「花草集」的各棟建物，如同位於七星潭的柴魚博物館一般，都有著古今對照的歷史脈絡可循。

「花草集」早年是一座魚寮，如今改建成民宿，既保留些許昔日的遺蹟，也呈現嶄新的風貌。

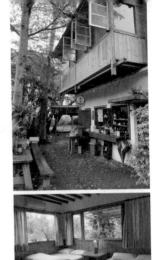

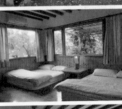

新城一帶的海域以鰹魚為水產大宗，早年當漁民將漁獲捕撈上岸後，會先存放於魚池內以保新鮮；這個魚池，便是今日「花草集」夏季的小型游泳池；鰹魚須經過烹煮、煙燻烘烤等階段方能製成柴魚，昔日進行加工的魚寮，正是今日民宿主人阿貴的木工兼花藝工作室。由於曾歷經火災摧毀，已重新改建，呈現煥然一新的面貌。

此外，來到這裏住宿，小朋友可能會好奇，為何客房的屋簷較一般低？原來這些房間是由漁工宿舍所改建，因為早期先民飲食的營養攝取不如現今好，當時人們普遍中等身材，長得並不高大，因此屋簷設計較低。

一旁還有座水泥建築的平房，昔日是海巡檢查哨，是軍方用以核對漁民身分、檢查漁具、查看漁獲的地方，目前則規劃為廚房。

花園與海洋風情巧妙融合

主人阿貴的父母曾從事建築相關產業，耳濡目染之下，阿貴對基本水電、木工材料等頗有心得。因此，他運用這些特長，除了將原先既有的魚

\ i n f o r m a t i o n /

＊ 地址：花蓮縣新城鄉順安村北三棧120號
＊ 電話：（03）861-2595、0933-480-829（陳建貴）
＊ 房價：二人房／平日1500元、2000元；四人房／平日2500元、3000元；六人房／平日3500元、4000元（寒暑假期間皆以假日計算）
＊ 網址：www.hl-yk.idv.tw/kmportal-deluxe/front/bin/home.phtml
＊ 備註：客房不提供備品。

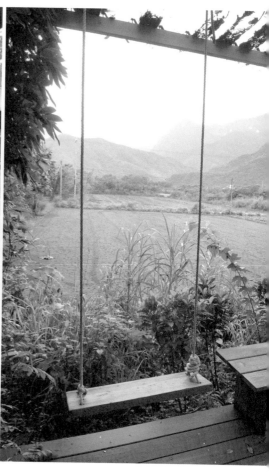

寮改建，也自行搭建了幾座木屋，還利用一株構樹，建成討孩子歡心的樹屋，並撿拾海邊浮球、漂流木來打造園子，整幢民宿結合了「花園」與「海洋」的元素，給人耳目一新的感覺。

此外，素人起家的阿貴也畫水彩、做花藝，時常擔任花藝講師，幫人做會場布置，甚至到國外參展等。客房內妝點著主人的畫作，園區裏也能見到一些花藝造景，處處賞心悅目！

季節一到，花果香四溢

園區除了植有香草與實用植物，還栽種著楊桃、蓮霧、木瓜、香蕉、波蘿蜜、龍眼等幾株果樹；季節一到，四處飄散著花果香。

下榻於此，連飲食都可品嘗到季節味，有時是當季水果，有時則拿鄰居種植的瓜果入菜；搭配一壺現泡咖啡，坐在庭院裏，享受悠閒的花園時光。

自然與藝術的手作小物

喜歡動手畫畫、做東西，又喜歡大自然的阿貴，將藝術與自然結合，提供適合小朋友發揮創意的DIY體驗。

❀ 葉片拓印

跟著阿貴叔叔到園子裏找尋拓印的葉片素材，像是桑椹葉、小花蔓澤蘭……這類葉形較小、造型漂亮、葉背紋路較明顯的葉片，都適合拿來作拓印。製作時，先將葉背塗滿顏料（葉片角落也須完全塗到），再將它蓋印到白色手帕上，晾乾後，就完成美麗又獨一無二的拓印方巾！

❀ 石頭項鍊

阿貴曾在花蓮學習石雕，對於石頭的種類頗為熟悉，小朋友可跟著阿貴叔叔到曼波海灘認識各式各樣的礫石。欲製作項鍊，建議尋找形狀圓扁的較好打洞，如頁岩、黑色大理石等都很適合；接著，利用廣告顏料或壓克力顏料，以毛筆這類精細畫筆來繪製，再打上活結，如此簡單DIY、充滿自然野趣的項鍊便完成了！

名片夾

利用鋁線較柔軟且耐熱的特質，從捲曲開始，繞成自己想要的形狀，便可製作名片夾。其中要注意鋁線收尾的方式，以及過程中若摺出銳角，容易產生痕跡，較難回復。

地瓜變裝

利用園子裏不能食用的地瓜，搭配蘭花花藝使用的鋼絲線當底座，用同樣也是花藝素材的油土來黏眼睛，再以鐵絲當鬍鬚，三兩下功夫，一個平淡無奇的地瓜，就變身成可愛的米老鼠。

親子時光 Q&A

Q1 辨識石頭的紋路有什麼技巧？

可利用海水將石頭沾濕，如此一來，紋路會比乾的時候更加清楚易辨。

Q2 小花蔓澤蘭為何又叫做「綠癌」？

小花蔓澤蘭不僅出現在花蓮，台灣各處的野地也常可見到，是一種外來的蔓性草本植物，常常會把整片山林的樹從樹幹到葉冠團團纏住；加上小花蔓澤蘭的種子量多而輕盈、可隨風快速散播，成為強勢的入侵植物，因此又稱「綠癌」。

吃喝玩樂
逍遙去！

🔜 花蓮酒廠

地址：花蓮市美工路6號
電話：（03）822-7151
時間：09：00～17：00

花蓮酒廠主打招牌為小米酒。銷售人員說道，一般市
面上的小米酒經常呈現白白濁濁的狀態，那是由於未
濾掉的酒渣在瓶中進行發酵，如此容易產生酸味，也
因此須加入大量的糖掩蓋。花蓮酒廠添購先進的濾渣
設備，搭配好水質，因此酒質透明純淨，風味佳。另
外，酒廠也販售手工啤酒與酒腸。手工啤酒的特色在
於少量新鮮、泡沫細緻且多樣化；所添加的啤酒花有
芳香型與苦味型之分，因應不同的喜好。

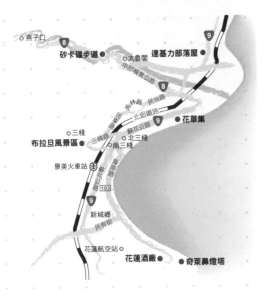

🔜 奇萊鼻燈塔

奇萊鼻燈塔建於1931年，為日治時期的產
物，二戰期間因受砲火轟炸，曾擱置一段
時間。直至1963年，為配合花蓮港開放為
國際港口才另建新塔；新塔是一座明3秒、
暗3秒，高13.4公尺的五角形燈塔。

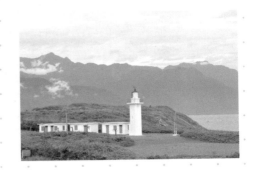

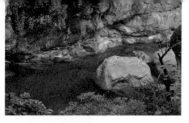

砂卡礑步道

砂卡礑（Sgadan）為太魯閣族語「臼齒」之意，據說其祖先曾在此挖到動物臼齒。步道總長4.2公里，來回約需4小時，沿途行經五間屋（族語Swiji，大葉片榕樹之意，早期有五戶族人居住於此），終點則為三間屋（族語Brayaw，姑婆芋之意）。早年台灣電力公司為開發立霧溪的水力發電，於此開鑿道路，並興建發電廠、輸水管、闢建攔砂壩，因此步道平緩，適合親子同遊。提醒您，溪流潛藏暗流，須注意安全。

布拉旦風景區

布拉旦風景區即「三棧部落」，早年日本人為方便統治，將山裏數個太魯閣族部落統一遷至布拉旦。三棧溪在此處較為平緩開闊，適合小朋友戲水；若沿著三棧溪上溯，約5～6小時的路程，可抵達黃金峽谷，然沿途陡峭且湍流多，需有專業嚮導帶領為宜。此外，早年三棧溪因產玫瑰石，曾紅極一時。

我家
小小旅行回憶

★日期　★天氣　★誰和我一起去　★旅行感想（這趟旅行中，有哪些令你難忘的風景、動植物，或聽到的有趣故事？）
★得意作品（這趟旅行中，你最得意的作品是什麼？是拍了一張美麗的相片、寫了一首小詩，還是手作一份獨特的小物？）

花蓮縣

民宿故事
a story

後湖水月

山谷梯田畔的人家

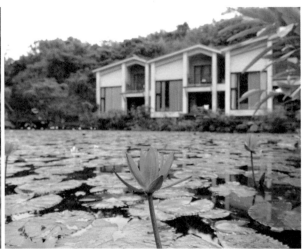

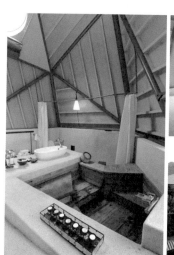

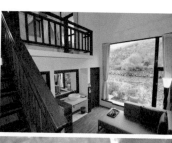

花蓮磯崎一帶海岸山脈旁有處隱蔽的小山谷——後湖部落，早期撒奇萊雅族（原被歸類為阿美族）在此定居，他們上山打獵、下海捕魚，在鄰近山腳處建造茅草屋；在山谷低漥之地開闢水梯田，種植稻米、菱白筍等作物，約莫在民國五十～六十年間人口最為興盛，可達一五〇人，約二十戶人家。然而，海岸地的土壤並不肥沃，隨著時代變遷，族人多半到外地工作，茅草屋多被風吹垮，或遭祝融之災，目前僅剩幾戶人家、幾座房屋的地基平台，以及當時的爐灶遺跡。

民宿主人溫爸爸從小在花蓮玉里長大，年輕時擔綱報社的地方記者，太太則是花蓮地區的國小教師，一家人因緣際會來到後湖，便決定買下這塊地，作為日後退休養老之處。

初來這片人口銳減的荒蕪之地，當時的水梯田已成沼澤，被蔓草層層覆蓋著。溫媽媽回憶道：「當年這裏的土壤是濕濕黏黏的黑泥，了無生機，挖開來，不見蚯蚓、蝸牛、雞母蟲，是經過多年的土壤復育，才逐漸能夠種植作物。」

於是，夫妻倆從原先的文教職慢慢轉型為農夫、水電工，自行上山修水管、抓蛇，爾後兒女也回來幫忙，就這樣從自家居所逐漸轉型為民宿經營。

住房設計，向自然借景

後湖的地形特殊，有山、有海、有溪流，還有一階階水梯田。背倚海岸山脈，這裏早期原生的牛樟、苦楝樹遭砍伐，今日屬於新生的

\information/

❊ 地址：花蓮縣豐濱鄉磯崎村7鄰後湖19號（台11線37公里）

❊ 電話：（03）871-1295

❊ 房價：二人房／平日1900～5800元，假日2400～6800元；四人房
　　　　／平日2800元，假日3600元（7～8月間的平日另計）

❊ 網址：www.houhu.com.tw

❊ 備註：若需預訂晚餐，請於3天前電話確認；若攜帶寵物前來，請事
　　　　先告知，並酌收額外費用。

次生林。林子裏住了山羌、獼猴、果子狸，偶有獵人設下的陷阱，溫家飼養的小狗就曾被獵器夾傷腳。從山裏流向太平洋的加路蘭溪，是阿美族語「洗頭髮的地方」。溫媽媽提及：「若颱風正好從河口登入，這裏就會很嚴重，得花上整個星期清理斷枝殘木。」而昔日的水梯田，如今種了許多睡蓮、荷花，養了幾種水鳥，成就一幅依山傍海、波光粼粼的自然景色。

「後湖水月」除了座落的地形特殊，由於是家人共同經營並自住於此，有濃濃的家的味道（也開放房客帶狗前來）。除一般套房外，幾座緊鄰水梯田的 Villa設計也很受歡迎，其親水的特性，無邊緣水池、望向山脈的大片落地窗，都有向自然借景之意。

民宿早餐，品嘗新鮮滋味

山谷四周，民宿主人溫媽媽種了紅蔥、番茄、茄子、長年菜、粉蔥、茼蒿、香菜、洛神花、地瓜葉、空心菜，以及幾株零星的柳丁、火龍果、香蕉、柿子等各式蔬果。因此，民宿提供的早餐，依當季收成，部分入菜，例如一杯現打的南瓜或香蕉牛奶，還有自製的土鳳梨、桑椹、洛神花等果醬可塗抹土司。若遇到七月產蓮子的季節，也能吃到整顆蓮蓬拿去蒸熟的蓮子，嘗到新鮮滋味。

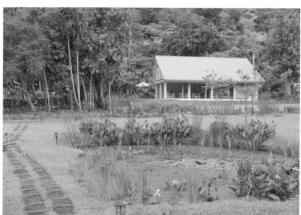

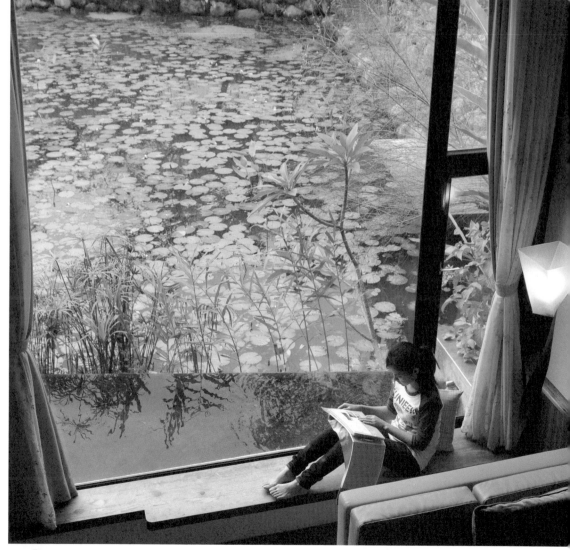

 Part 住大自然裏！

【 綠野／水岸民宿　生態×季節味 】

水生植物與水鳥共生的樂園

民宿主人溫爸爸對於後湖的經營理念，是採「以水為本」的方式，也就是不改變原有面貌，保留水梯田自然景觀，創造一處水生植物與水鳥共生的樂園。

🌾 水生植物四季共榮

一塘塘的水田植有各種水生植物，除了夏季盛開的蓮花，還有種類豐富且五顏六色的睡蓮，如紅色或白色的觀音蓮、紫色的香水蓮花、黃色的水金英等。為了照顧這些植物，溫媽媽每隔二～三個月便要穿著青蛙裝到水池裏清除枯落葉。

其他水生植物還包含埃及紙莎、全年開花的台灣萍蓬草、三月開花的鳶尾花、能淨化水質的狐狸尾草、每年六～十月盛開的野薑花、十月結果的菱角、野蓮……等，以及生長於水生地的落羽松、水柳。

🌾 水鳥生態為大地添色

有了水源與植物，大肚魚、蜻蜓、青蛙們自然而然會前來覓食與棲息，然後幾種水鳥也跟著入住，像是俗稱「薑母鴨」的紅面番鴨，以及紅冠水雞；偶爾牠們還會跑到大葉欖仁樹下品嘗其微甜的果實，模樣十分逗趣。

Q1 睡蓮 v.s 蓮花，傻傻分不清楚？

睡蓮的葉片平貼於水面上，屬於浮水植物，由於花朵白天才會展開，夜晚則會閉合睡覺，故稱睡蓮，一年四季都會開花，尤以夏季最盛。蓮花又稱作「荷花」，荷葉高挺，屬於挺水植物，僅在夏季（約六月底）開花，七月結成果為蓮蓬。

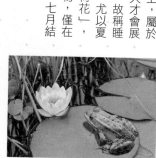

Q2 仔細觀察水田，偶有福壽螺卵躲藏其間，你知道它對農作物有何影響嗎？

早期引進福壽螺是為了食用，但因口味不佳並未採行，卻因而造成水稻的病蟲害；農人多半灑農藥來除蟲。近年保育觀念盛行，逐漸有農人採「禾鴨法」，將鴨子養殖於水稻田裏，讓鴨子去吃福壽螺的卵，而鴨子的排泄物也可成為秧苗的天然肥料。

Q3 園區種植了許多香草植物，你能分辨它的外觀與氣味嗎？

這些香草植物曬乾後，會送到吉安鄉農會製成茶包。每間客房都供有茶包，小朋友可以仔細品嘗它的味道，再到園區去尋找其芳蹤。尋找時，不妨摘點葉片搓揉並聞一聞，看看你認得幾種香草！香蘭，仔細聞有淡淡的芋頭香唷！香茅，有淡淡的檸檬味。刺五加，有補氣養身的效用。薄荷，品種多元，有綠薄荷、巧克力薄荷、胡椒薄荷……等。

Q4 你知道雞母蟲指的是什麼嗎？

雞母蟲是甲蟲類的小孩，例如金龜子、鍬形蟲、獨角仙的幼蟲之統稱。土壤裏若有蚯蚓、蝸牛、雞母蟲等，代表生態良好。

🔜 芭崎瞭望台

芭崎瞭望台位於台11線約31公里處，是濱海公路上少數的制高點，由此可往南眺望彎月形的磯崎海灣，以及如烏龜游入太平洋裏的大鼻山（又名龜吼海岬）。磯崎海灣目前為民營收費的海水浴場，位於南端的停車場旁有條步道可登至標高100公尺大鼻山步道，來回不到半小時，從山頂可眺望磯崎海產養殖所、人煙稀少的磯崎村，以及懸崖下險峻的礁石及浪花，別有一番景致。

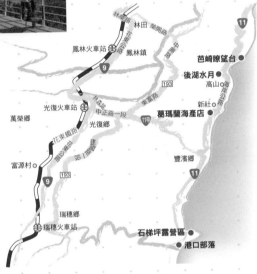

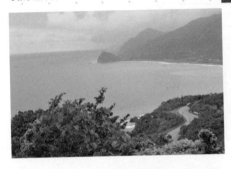

🔜 葛瑪蘭海產店

地址：花蓮縣豐濱鄉新社村42號（台11線43.5公里）
電話：（03）871-1339
營業時間：11：30～14：00，17：30～19：30（不定期公休）

葛瑪蘭族零星分布於台灣東部海岸，包括宜蘭壯圍、花蓮新城及豐濱、台東長濱等地，位於花蓮豐濱的新社便是其一。葛瑪蘭海產店由族人經營，每日選用最新鮮的海產——野生龍蝦、生魚片、透抽、白蝦、海菜湯……由於料好實在，生意十分興隆。另外，店家也特製「阿里蓬蓬」，此為傳統葛瑪蘭婦女為了外出工作或打獵的族人所做的便當，婦人一早會先到海邊割取林投葉，再包覆醃製的鹹肉、芋頭、香菇。由於「阿里蓬蓬」作工繁複，如欲品嘗，須事先以電話預訂。

〔鄰近的東興牛肉麵（台11線46公里），也是許多單車客喜愛的選擇。〕

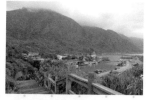

⊙ 莎娃綠岸（住宿、生機餐飲、苧麻編織）

位置：活動中心旁

電話：（03）823-9121、0926-330-842

⊙ 那ㄜ哩岸（餐飲、漂流木展示教學）

地址：花蓮市豐濱鄉立德73-1號（台11線58公里處）

電話：0912-935-208

⊙ 拉外的店（阿美族風味餐）

位置：台11線60.5公里

電話：（03）878-1213

⊙ 項鍊工作室（風味餐、木雕教學）

位置：台11線65公里，月洞正對面

電話：0915-964-441、0912-796-394

⊙ 升火工作室（風味餐、飛魚乾、咖啡）

位置：台11線63公里處

⊙ 石梯坪露營區

台灣東部有幾個著名的露營區，石梯坪為其一。岩岸草坡上一座座木造的露營平台，一旁還有盥洗室，很適合帶孩子來此露營。在此過夜，無論觀賞海面月出或清晨日出，肯定令人難忘！近年常有陸客及大型遊覽車在此駐足，建議可沿著道路再往裏面一點進行露營活動，較為清幽。

⊙ 港口部落

港口部落位於秀姑巒溪出海口，很容易在行駛濱海公路時就錯過了，但其實這座狹長型的部落，走往海岸地風光幽靜，並藏有幾間深具特色的工作室，像是莎娃綠岸、那ㄜ哩岸、拉外的店……有住宿、風味餐、木雕教學等項目，只是主人時常趴趴走，欲拜訪，請事先以電話預約。

我家小小旅行回憶

★日期　★天氣　★誰和我一起去　★旅行感想（這趟旅行中，有哪些令你難忘的風景、動植物，或聽到的有趣故事？）
★得意作品（這趟旅行中，你最得意的作品是什麼？是拍了一張美麗的相片，寫了一首小詩，還是手作一份獨特的小物？）

台東縣

民宿故事
a story

太平生態農場

原始奔放的山林體驗

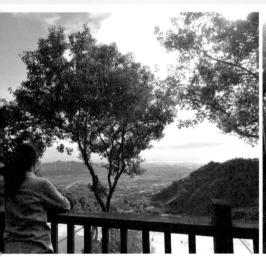

來到太平生態農場，可體驗新奇有趣的山林生活，跟著農場主人一起認識鳥類、爬到樹上觀賞樹冠層、用樹枝做鉛筆；夜晚還可邊泡足湯，邊眺望台東夜景……這樣的親子旅行，肯定精采又難忘！

親力親為，倡導生態保育

農場的靈魂人物許瑞明，從小在台東土生土長，海軍官校畢業並服務多年後，毅然決然回到家鄉的土地上，開始種樹、辦農場、復育林道生態，並為泰安部落的孩童成立閱讀與電腦教室。一切雖沒有相關經驗，卻本著對土地的情感與熱忱，持續自己所能做的。

在海軍任職時，許瑞明凡事親力親為，經常虛心向阿兵哥學習水電、機具修理等技能，因此舉凡農場大小事，或甚至到深山接水管，每一樣都自己來。

許瑞明採有機方式種植果樹，同時也研究昆蟲、蛙類、鳥類生態。站在維護農作物生產與自然生態的立場，他也致力於向鄰近農民宣導動植物間的生態關係，甚至嘗試用拍攝紀錄片的方式，向鄰近農民宣導生態保育觀念。

竹筍與獨角仙

近年逐漸有筍農改用木屑及筍殼覆蓋竹叢基部，取代傳統施肥的種植方式，卻因此吸引許多獨角仙來到木屑堆裏產卵。然而，大部分

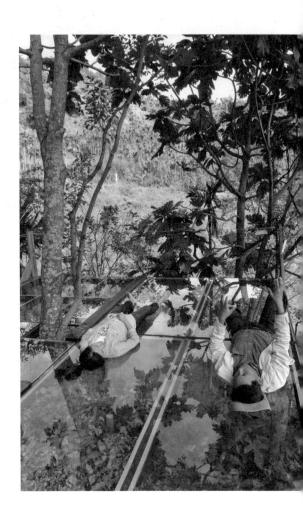

的筍農在採收竹筍後，會定期清理竹叢——此動作常會危及獨角仙幼蟲的性命，因此許瑞明倡導，清理竹叢所挖掘出來的幼蟲，應另闢安全區域安置牠們，以復育獨角仙。

梅樹與八色鳥

梅農常使用除草劑管理梅園，以省去費力費時的人工除草，然而，這卻使得土壤中的蚯蚓也被化學藥劑一同除去。每年清明時節黃梅採收後，正是夏候鳥（八色鳥）前來棲息之際，因此許瑞明鼓吹農民不要使用除草劑，好讓八色鳥有地方能借宿。

\ i n f o r m a t i o n /

❋ 地址：台東縣卑南鄉泰安村19鄰540-8號（利嘉林道5公里處）
❋ 電話：（089）380-389、0928-705-268（許瑞明）
❋ 房價：二人房／平日2600元，假日2800元；三人房 平日3200元，假日3600元；四人套房／平日4400元，假日4600元；四人雅房／平日3600元，假日4000元
❋ 網址：treehome.wunme.com
❋ 備註：農場不提供拋棄式備品，請自備盥洗用具。住宿費包含「泡足湯」、「夜間生態導覽」、「爬樹」、「樹枝鉛筆」（烙印明信片或原木鑰匙圈須額外收費，各200元）。晚餐為披薩套餐或農夫特餐（肋排／雞腿／素食）250元／人，請事先預訂。

釋迦與螢火蟲

釋迦樹嫩芽常有蝸牛蟲害，以往果農習慣灑藥驅蟲，但螢火蟲的幼蟲就是以蝸牛為食；換句話說，灑藥的同時，也驅趕了螢火蟲，無形中破壞自然生態。

蟲鳴鳥唱，聆賞大自然之美

許瑞明鼓勵遊客盡量走出戶外，因此農場的房型清幽簡單，房內無過多綴飾，也沒有電視機，反倒偶有壁虎、螞蟻陪伴——這可是生態良好的指標呢，父母可提醒孩子們不需害怕。下榻於此，親子一起靜心享受大自然，聆聽山林的各種動靜聲息，享受住大自然裏的樂趣！

當農場的茄冬樹、刺蔥、羅氏鹽膚木結果之際，總會吸引許多鳥類前來覓食——黃尾鴝、紫嘯鶇、綠繡眼、樹鵲、烏頭翁等都是常客；天氣晴朗的早晨，也常有大冠鳩於天際盤旋，可趁機帶孩子認識這些都市裏不常見的鳥類，或告訴孩子一些賞鳥知識。比方說，鳥兒偶爾會抖抖尾巴，這代表牠們在警戒囉！

晚餐後，農場的足湯浴與夜景是一大特色，喇叭狀的山谷，收攬了台東平原的動靜；每晚十點太平營區的晚安曲、遠處山羌的鳴叫，甚至清晨營區集訓的聲音，都會循著山谷延伸到標高四六○公尺的農場。

一夜好眠後，邊吃早餐邊賞鳥，最能喚起五感甦醒。早餐搭配的醋飲為農場自釀，備有梅醋、橄欖醋、櫻花醋等，喝下一杯，展開活力早晨！

燒柴、爬樹、玩木頭

利嘉林道是台東知名的生態實地,來到太平生態農場住一晚,小朋友可練習自己撿柴火、燒水洗澡,夜晚還可聆聽四周傳來的山羌鳴叫、尋找飛鼠與青蛙的蹤影……

◈ 燒柴火&烙印體驗

來到農場過夜,每晚洗澡用的熱水,得自行撿拾木柴回來後,再慢慢燒煮。透過這樣的經驗,當孩子看著火爐上的溫度計,隨著烈火燃燒,從攝氏十度、五十度爬升到九十度,洗澡時,會打從心裏感恩這份得來不易!

生活周遭有許多木柴可利用,無論是颱風後海邊的漂流木、山林中被風雨打落的樹枝,或是果農為了矮化果樹而砍掉的樹枝。從前部落居民一上山便會升火,除有取暖、驅蚊的效用,炊煙裊裊也同時告知人們——有人來了!

許瑞明希望客能體驗這份樂趣。另外,也學會善用營火的多種用途——燒好的熱水可

洗澡、泡足湯；將自製的烙印台放入火焰中，加溫至火焰變成紅色，又是一項別出心裁的體驗。當刻有山窗螢、八色鳥、山羌、橙腹樹蛙的烙台，壓到樹幹切片或木板上，木頭瞬間碳化、冒出白煙，也同時燒出樟樹、龍柏、楓香等木材原本的香味，之後還可加工製成鑰匙圈、明信片。

❀ 樹枝鉛筆DIY

選一枝喜愛的樹枝，進行穿洞、放入鉛蕊、削尖等加工程序，就是一枝充滿自然氣息的鉛筆。

爬樹──普魯士攀登法

利嘉林道是台灣少數發現橙腹樹蛙的地方，許瑞明在此進行多年的觀察研究，由於橙腹樹蛙在非繁殖期喜歡棲息在樹冠層，因此許瑞明練就了一身在山林裏爬樹，以觀察蛙類生態的技巧。以往我們對爬樹的印象，多是沿著主樹幹與側分枝幹爬上去，但實際上，有許多樹種的樹幹上長有蕨類、藤本等附生植物，如此一來，很容易傷害到它們。因此，許瑞明採「普魯士攀登法」，這是中古世紀歐洲人進攻城堡時所採用的攀登方式，原理類似蚱蟱或毛毛蟲的爬行方式，交叉運用手部與腳部的挪動，慢慢向上攀爬。當爬到樹冠高度，由此望向整片山谷，美不勝收。

每位攻頂的小朋友，許叔叔都會發送一顆血藤種子作為勳章──這是由於橙腹樹蛙在樹林裏移動時，常會以「沿樹木攀爬的血藤」當作橋梁，別具象徵意義！

Q1 怎麼樣才能讓柴火燒得旺呢？

要讓火燒得旺，就得讓空氣對流旺盛，因此，在堆柴火時，要盡量讓木柴與木柴間留有空隙。選擇木柴火上，以完全乾燥的木柴為宜，潮濕的木柴是燒不起來的。

Q2 在野外尋找青蛙，有什麼特殊技巧？

可先把自己想像成一隻青蛙，白天為了避免陽光曝曬，將皮膚的水分蒸散掉，青蛙會躲在遮蔭處或是葉背。每種青蛙的生態習性與棲地植物都不同，例如，橙腹樹蛙喜歡躲在廣葉鋸齒雙蓋蕨與川上氏月桃附近；莫氏樹蛙則常現身在水溝旁的石縫、土堆或草根裏。

吃喝玩樂
逍遙去！

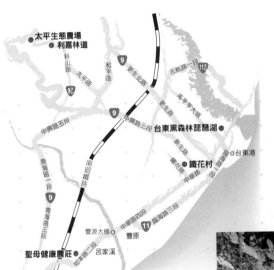

🔄 利嘉林道

利嘉（Ligavon）為卑南族語「在肥沃之地長出茂盛的姑婆芋」之意。利嘉林道早期為卑南族大巴六九部落的獵場與農墾地，由於環境潮濕多霧，林相豐富多樣，孕育出完整的生態系，包括各種蕨類與苔蘚，台灣原生的蛙類、鳥類、螢火蟲等，偶爾還能見到台灣獼猴、大赤鼯鼠、藍腹鷴等野生動物。林道全長39公里，終點銜接「雙鬼湖自然保護區」，10.5公里處設有「長尾尖櫧採種園」，由此可眺望都蘭山與台東平原。

🔄 鐵花村

地址：台東市新生路135巷26號
時間：音樂表演為週三～週六20：00，週日17：00〔詳細時段與每月節目單，請事先上網查詢（tw.streetvoice.com/users/tiehua）〕
備註：鐵花村除音樂表演外，另有鐵花小鋪及假日慢市集，展售在地農產品與創作。

胡鐵花為胡適的父親，曾在甲午戰爭台灣割讓給日本之前，擔任過台東的行政長官，並撰寫首部官方記載台東風土民情的珍貴文獻《台東州採訪冊》。為感念他，台東舊站前的道路命名為「鐵花路」，而近年創建的「鐵花村」也是以此為名。這座由台東當地音樂人、藝術工作者共同打造的音樂聚落，是以台鐵廢棄宿舍與倉庫改建的，結合鄰近舊鐵道藝術村及誠品書店，讓台東的藝文氣息日漸濃厚，讓原住民天生的好歌喉有一處完善的表演平台，其粗獷中帶點隨興的空間氣氛，吸引許多外地遊客前來聆聽。

🔁 台東黑森林琵琶湖

往年每到秋冬，東北季風常將卑南溪口的風沙吹起，使得台東市區沙塵瀰漫，政府遂在海濱廣植木麻黃；由於其顏色黝黑，故有「黑森林」之稱。近海處還有兩潭因潮汐自然形成的大、小湖泊相互串連，故稱「琵琶湖」，而後因前方出海口被泥沙阻擋，加上卑南溪源源冒出的地下湧泉，使得琵琶湖成為一處天然湖泊，與黑森林相襯，清幽怡人。

🔁 聖母健康農莊

地址：台東市知本路二段370號（台11線174.4公里）
電話：（089）512-789
時間：供餐時段11：30～13：30，17：30～20：30；門市營業09：00～21：00

2009年八八水災重創東台灣後，台東聖母醫院將知本附近一塊4公頃大的土地轉型為有機農場，並邀請災區村民前來耕作。有機種植的千寶菜、小白菜、芥菜、波菜、大陸妹……成為野菜火鍋的食材；醬料區還有刺蔥、香椿等香草植物可摻佐，搭配當地的洛神花、扁桃斑鳩菊茶，很具在地風格。此外，農莊也自製手工麵包，選用台東盛產的洛神花、南瓜、梅子等原料，香氣與Q勁兼具，嘗得到天然滋味。

我家
小小旅行回憶

★日期　★天氣　★誰和我一起去　★旅行感想（這趟旅行中，有哪些令你難忘的風景、動植物，或聽到的有趣故事？）
★得意作品（這趟旅行中，你最得意的作品是什麼？是拍了一張美麗的相片、寫了一首小詩，還是手作一份獨特的小物？）

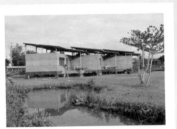

涼夏渡假別墅

自在幸福‧慢旅行

民宿故事 a story

秋季過後的恆春半島，熱度下降，人潮退散，和煦的日光照在古城小鎮和周邊的田野間。牛群在草地上悠閒地搖晃尾巴，菜園裏的蔬菜也精神抖擻著……萬物的步調都慢了下來。

位於古鎮郊外的「涼夏渡假別墅」，正處在這片大自然的節奏中，伴隨著從房內傳來的陣陣孩童笑鬧聲……「幸福慢活」原來是這麼一回事。

愛家愛生活的初心

「涼夏」民宿內外猶如夢幻版的居家空間，出自主人Sammy對親子兒童民宿的設計理念，創意點子則來自過往的生活經驗。

過去在竹科當科技新貴的Sammy，回憶起上班時期的生活，直說：「那是段灰暗的日子，忙碌的程度，讓小朋友就像沒父母一樣。」緊張壓力的生活，不僅讓他沒時間與孩子互動，更別談擁有良好的生活品質。唯一能做的，就是減少家裏的裝潢和用品，這才發現，當居家空間愈簡單，心情似乎也愈輕鬆。因此，在年近四十歲、決定改變人生方向時，他選擇了能保留自己生活、又能創造居家空間的民宿來創業。那時，Sammy為了選擇合適的落腳地點，走遍全台，發現恆春旅遊環境成熟、氣候宜人，很快就決定以此為人生的第二起點，積極尋找適合的地點，並陸續將家庭成員遷居至此。

然而，隨著三代六口搬到南島小鎮，他也發現醫療和教育資源的城鄉差距驚人，感受到以前在都會區沒察覺的現實；因此，他運用民宿淡旺季的特性，在每年寒假期間針對地方社福團體推出兩天一夜冬令營，讓志工和小朋友們能來此開懷玩樂，盡可能地將資源回饋給地方。

「每次看見小朋友和父母之間的歡樂場面，就能支持我很久」，對於喜歡家庭氣氛的Sammy而言，這是最直接的動力。

Sammy認為，努力提升民宿品質，挑選對味的客人，有助民宿經營良性循環。他腦中已經畫好未來的藍圖──蓋一座兒童城堡，有兒童遊戲區、長輩房和無障礙空間，讓〇到九十九歲的家庭成員都能在此獲得滿足，期許打造最好的兒童民宿空間！

以「家」為核心的設計理念

位於鄉間小徑的「涼夏」，並不如一般渡假別墅來得醒目，園區不設圍牆、與周邊鄉村景致融為一體，一不小心就會錯認為私人住家。占地一二〇〇坪的廣大園區，只有三棟簡樸的建築，依東北／西南坐向排列，其餘的空間都留給草皮、生態池和花草果樹，更多的開闊視野則留給周遭的自然景觀和遠山樹林。

走進樓板和屋頂挑高的建築內，雙腳剛踏上實木地板，一張大餐桌和開放式廚房隨即映入眼簾；區隔室內和陽台高台的大片落地窗，正徐徐送進舒適的南風，在挑高、不設隔板的建築內循環；搭配以原木和水泥為材質的裝潢，簡潔又溫暖的視覺設計，讓人心境自然沉穩。

\ i n f o r m a t i o n /

✱ 地址：屏東縣恆春鎮赤崁路27號

✱ 電話：0910-149-690

✱ 房價：親子別墅四人套房／住二人淡季平日2600元，淡季假日3400元，
　　　　旺季4800元；住四人淡季平日3000元，淡季假日3800元，旺季
　　　　4800元。家族別墅十人套房／住六人淡季平日5600元，淡季假日
　　　　7200元，旺季10000元；住八人淡季平日6000元，淡季假日7600
　　　　元，旺季10000元；住十人淡季平日6400元，淡季假日8000元，
　　　　旺季10000元

✱ 網址：coolsummer.ekenting.tw

✱ 備註：訂房每減少一床減價400元，加人不加床500元，加人加床600元，
　　　　提供單人床墊及涼被，鋪於實木地板上。

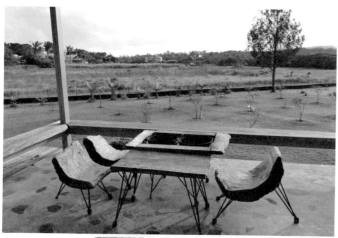

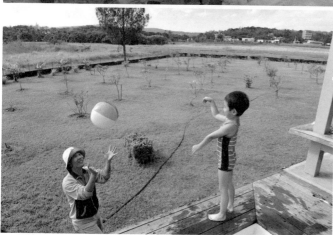

營造友善的親子空間

同樣沿用簡單設計的臥房內，只有床鋪和原木梳妝台，沒有多餘的雜物和裝飾，卻把寬闊的空間讓出來，擺放著小孩最愛的溜滑梯或供人放鬆的按摩椅；乾濕分離的浴室，也備齊了大小朋友使用的浴桶和馬桶，一大一小的模樣貼心又可愛。針對長者，更準備了防滑座椅和把手，細膩的程度讓人感到窩心。不難看出，室內所有設計，都以「家」的概念為核心，增加親子間的情感互動。

戲水・玩沙・散步去

與一般民宿不同，主人Sammy不會太干涉客人，希望來此住宿的親子家庭，能以悠閒放鬆的心情渡假，自在享受親子互動。

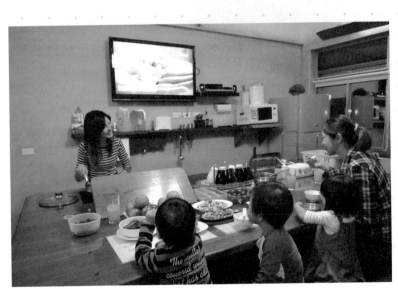

親子假期很放鬆

在這裏，可以讓生活慢下來、聽彼此說話、讀繪本、甚至是親子一起下廚做菜……這些看似平凡的生活點滴，是家庭生活的重要一環，或許在忙碌的生活中被忽略了，那就趁這個機會好好溫習吧！

憑著這個信念，Sammy用心提供完善的設備和開闊的空間，製造各種親子互動的機會。像是每間房內都有的童書繪本區、陽台烤肉區、小小戲水區，和園區的戲沙區、兒童腳踏車等設備，都是以此想法來規劃。

Sammy說，經營近四年下來，確實發現一再回流的客人，都會長住三、四天以上，而且經常哪裏也沒去，全家就在這獨棟別墅和廣闊草原上，悠閒愜意地享受假期，重溫相聚的居家滋味。

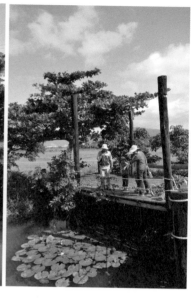

手牽手，鄉野漫步

如果想要外出走走，又不想到觀光景點人擠人，民宿所在的龍水社區，仍保有田園景觀，也擁有幾個私房小景點，正適合午後的親子散步行程。不妨牽著孩子，沿著清澈見底的小溝渠漫步，一一拜訪有機稻田、湧泉發源地、群聚鷺鷥的樹林、茄苳老樹……等農村風光，沿途一起分享、細細感受，讓孩子更了解農村生活點滴。如果巧遇社區的巡守隊，也可趁機跟著他們一起認識地方生態，順便了解當地的風土民俗，讓孩子來個即興戶外教學！

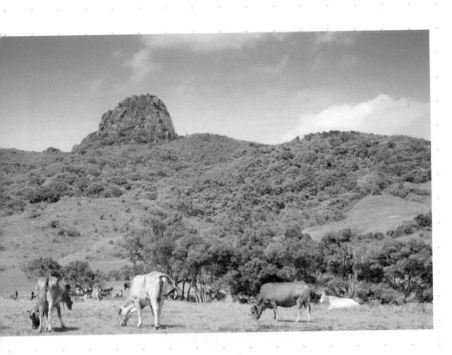

親子
時光
Q&A

Q1 為何說恆春四季如春，跟地名有關嗎？

位於台灣南端的恆春，雖屬於熱帶氣候，卻能終年保持攝氏二十至三十的舒適溫度，那是基於周邊山群的地理條件所致。也因為全年溫暖、有如春天的特性，讓清朝同治年間來此的沈葆楨，對於冬末還能見到稻苗和麥穗隨風飄動、黃綠相間的田園景致，深深讚嘆宛如大陸春天的景象，對此地留下深刻的印象。這個說法從此成了恆春地名的由來。

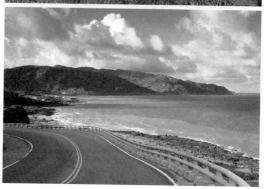

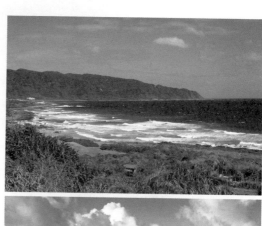

Q2 聽說恆春有落山風，那是什麼呢？

落山風幾乎是恆春半島的特產，每年十～四月東北季風盛行時，恆春當地就會吹起有如輕度颱風的強烈陣風。因為強風都是從東邊的山上直衝而下、吹往海邊，當地人因此稱為「落山風」。落山風的形成，是因為東北季風被中央山脈阻擋，只能沿著山脈東邊南下；但因中央山脈的南端海拔較低，而在此段翻越山脈，形成強勁的下坡風，向西吹向恆春半島西岸。一連數天的落山風，常會造成漫天飛揚的黃沙和灰塵，對於當地的生活、農耕和海上作業，造成很大的影響。

Q3 恆春半島的名稱與地形有關嗎？

在地形分類上，只要是三面環水域，僅有一面連接陸地的地形，就稱為半島。位於台灣最南端的恆春，西鄰台灣海峽，東鄰太平洋，南接巴士海峽，只有北端與台灣本島相連，正好符合半島地形的定義。由於恆春半島含蓋陸域與海域，造就許多奇特的地理景觀，成為台灣第一座成立的國家風景區。

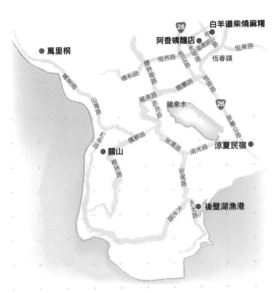

吃喝玩樂
逍遙去！

阿香姨麵店

地址：屏東縣恆春鎮福德路102號（媽祖廟旁）
電話：（08）889-1015
時間：07：00～19：00，週一公休

每個小鎮上，總有一間在地人習慣吃食的傳
統小吃麵店；裝潢不華美，卻是實實在在的
家鄉味。開店五十多年的阿香姨麵店，已經
傳承到第三代，就是這類型的傳統小吃攤，
每到用餐時間總是
人來人往。有機會
來到這裏，不妨點
一碗招牌乾意麵，
爽口有咬勁的口
感，搭配店家自製
的辣椒醬，就是簡
單美味的一餐。

白羊道柴燒麻糬

地址：屏東縣恆春鎮中山路188號
電話：（08）889-9992、0960-100-260
時間：12：00～19：00

白羊道柴燒麻糬位於古城西門旁，不只專
賣柴燒麻糬，也結合友善土地者所生產的
食材，開發許多特殊口味的冰淇淋，如港
口茶、雨林咖啡、土芒果、檸檬起司……等
口味。這棟百年歷史的老建築，經過店家自
行修整，仍保留傳統木造結構和格局。來訪
時，可將點心端到後院享用，或是與可愛的
貓兒嬉戲。

後壁湖漁港

地址：屏東縣恆春鎮大光路79-66號
時間：11：00～20：00

喜愛海鮮美食的遊客，絕不會錯過恆春地區最大的漁港及美
食中心——後壁湖漁港！每當黃昏漁船返回港口，卸下漁
獲、交易買賣的熱鬧景象，總是吸引許多當地人和遊客搶
購。而美食中心內的海產餐廳，也因鄰近食材來源，物美價
廉，讓老饕必來、嗜吃生魚片者為之瘋狂。

萬里桐

地址：屏東縣恆春鎮山海里萬里路

萬里桐是潛水客的秘密基地，遍布生長的礁石不像沙灘容易親近，較少遊客會來此戲水，但也因遊客較少，仍保留可觀的礁石地形和海洋生態。踏足在礁石上，細看坑坑洞洞的水窪，總能輕易看見海星、海參、螃蟹……等生物蹤影，很適合親子同遊，來玩一場尋找海洋生物的生態遊戲。

關山

地址：屏東縣車城鄉福安路3-36號
電話：（08）882-1214
時間：09：30～16：00

關山夕照，是南台灣八大景之一，幾乎是來到恆春遊玩的固定景點之一。事實上，關山海拔不過152公尺，卻因山頂上視野開闊，可一覽大平頂台地、龍鑾潭、南灣……等海岸線和點綴其中的小漁村、漁港。每當落日西下，整個海面和海岸線都籠罩在金紅色光芒中，景致動人。

我家 小小旅行回憶

★日期　★天氣　★誰和我一起去　★旅行感想（這趟旅行中，有哪些令你難忘的風景、動植物，或聽到的有趣故事？）
★得意作品（這趟旅行中，你最得意的作品是什麼？是拍了一張美麗的相片，寫了一首小詩，還是手作一份獨特的小物？）

Part 2

尋找見時記憶！

懷舊／童趣民宿

古早味×手作藝術

阿公阿嬤時代居住的老房子，
對孩子來說，簡直就像稀奇古玩一般，
每一樣都讓人好奇、充滿驚喜！
帶孩子去住三合院、老平房，
瞬間像搭乘多啦A夢時光機，
來一趟跨越時空的奇妙旅程！

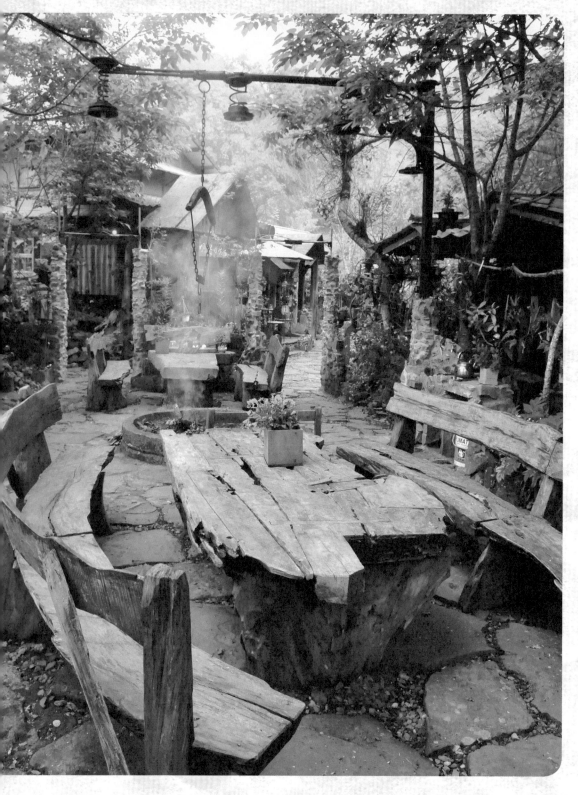

在老屋・部落・米鄉過夜

親子說故事，放慢步調去旅行

帶孩子重回爸媽成長的年代，傳承一代接一代的生命歷史，

創造出親子間反覆咀嚼的玩樂回憶……

現今五、六年級生的父母，恰好經歷了農業社會與工商社會的交替，在物資不那麼便利的年代，過日子有一種更貼近生活的況味。做爸媽的，興致一來，隨時翻出老照片，帶著孩子重溫舊時光，說說兒時趣事……藉此，希望孩子懂得惜福與感恩。只是，那種日子畢竟離孩子太遠，光靠父母的形容，孩子很難體會老舊時光裏獨特的節奏和韻味。不如，就帶孩子去親身體驗阿公阿嬤時代的生活起居，感受舊時單純屬於「家」的原味。

懷舊民宿，新鮮體驗

說到這裏，你或許想，去哪裏找舊時的場景和情味呢？住民宿就是很棒的親子體驗！台灣各地都有保留舊時

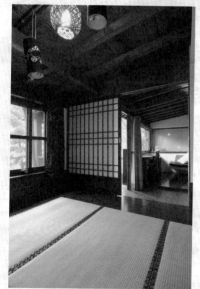

場景的老民宿可住；對大人小孩來說，這樣一趟民宿之旅，充滿了懷舊和新鮮的體驗。

身歷其境，創造共同話題

以往的年代，許多事物爸爸媽媽們都必須親自嘗試與製作，如今孩子少了這些生活上實際的體驗，間接也造成親子相處的隔閡與代溝。透過一趟民宿之旅，孩子跟著爸媽和民宿主人一同去焢窯、打獵，一同染布、做木筷，一同捏麵、擀麵，做出香Q美味的米苔目……實作體驗總讓人回味無窮，孩子親眼見、親手做，自然懂得珍惜眼前的便利舒適，也明白父母是如何從舊時的生活過渡到今天。這趟親子兩世代的旅程，藉由一同外宿，找回共同的話題與記憶。

住穀倉房，重溫農村生活

物質充裕，便利了生活，卻也可能讓生活一成不變、單調乏味。住慣高樓大廈或公寓樓房的都市小孩，鮮少有機會接觸舊式的屋宅和眠床，因

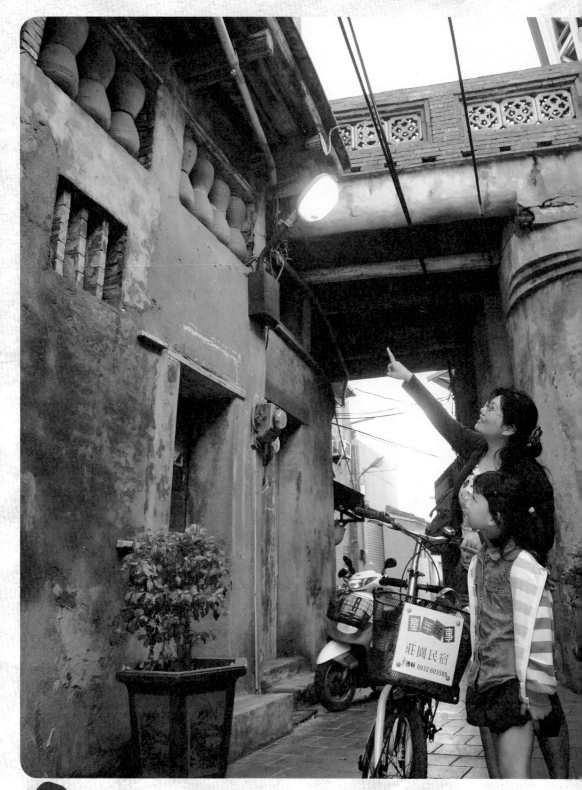

Part 2 尋找兒時記憶！
【懷舊／童趣民宿　古早味×手作藝術】

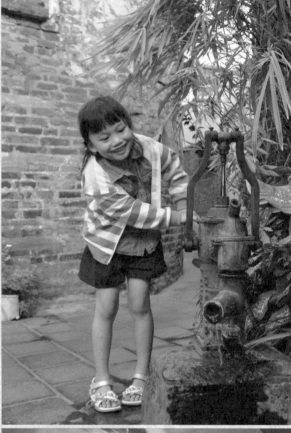

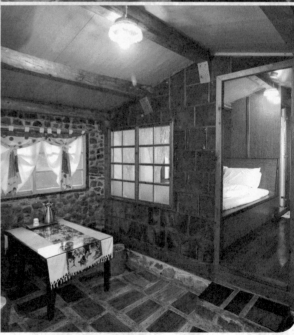

此，不妨趁著外宿機會，親子一同住在老房子裏，這可是一種絕無僅有的新鮮體驗喔！當爸媽和孩子在阿公阿嬤時代的老床鋪上入眠，一景一物都與舊時的生活有關……爸媽可藉機跟孩子說故事，體驗祖父母輩如何在物資貧乏的日子中，活出簡單、幸福的人生。

隱身在苗栗三義山林裏的「卓也小屋」，就有著特殊的穀倉房。穀倉原是擺放稻米的倉房，造型圓圓鼓鼓的樣子十分逗趣，經過民宿主人的精心規劃，在這裏，穀倉化身成為舒適的房間，住上一晚，肯定一輩子難忘！而四處可見雞鴨鵝兔等家禽牲畜隨意走動，更是四、五〇年代農村生活的寫照。住過鄉下的父母，一定不忘了跟孩子說說自己當年幫著家裏養雞養鴨的童年往事。

住三合院，話當年

提起童年往事，爸媽話匣子一開就欲罷不能，急著向孩子炫耀自己當年是如何好身手，玩著怎麼樣有趣的童玩、遊戲；是如何大殺四方，蒐集而來的小玩意兒，是如何地寶貝珍貴……而那些如今想來甜美的回憶，當時又是如何被創造並且記憶下來……那些如今已經消失的、少見的事物，對孩子來說，是新鮮而新奇的；對父母來說，則成了最想念的滋味。

想著想著，那復古懷舊的念頭，是不是已經湧上心頭。彰化鹿港的「童年往事懷舊莊園民宿」，正好可以滿足大朋友的回憶、小朋友的好奇。民宿主人除了複製當年三合院建築之外，還網羅蒐集了各式各樣的老玩意兒：電影海報、廣告鐵牌、大同寶寶公仔、復古電話、黑膠唱片，更

有古早時期的電動搖搖車、木馬、理髮廳的兒童加高座椅⋯⋯踏進這裏，就像是搭乘了多啦A夢的時光機，帶孩子重回爸媽成長的時代，一起體驗生命、感受當時的環境氛圍，傳承一代接一代的生命歷史，創造出親子間反覆咀嚼的玩樂回憶⋯⋯想想，這樣的記憶是多麼美好而值得珍惜！

原鄉過一夜，「原味」重現

若想更接近自然、原始的體驗，座落在阿里山樂野部落裏「阿將的家」，就帶給親子這樣的感受。民宿主人因為天災而必須自力蓋屋；蓋出興趣之後，索性以「微型部落」的理念，用復古建材來搭建民宿，重現當年原住民一同打獵開墾、砍樹除草、協力蓋屋的樣貌。阿將的民宿，不再是鐵皮屋單調的外觀，也不會因為現代社會的深入，而失去了「原味」。

米鄉初體驗，來當小農夫

除了原鄉，爸爸媽媽也可以帶孩子來米鄉體驗一下農家生活。台東池上的「莊稼熟了」，主人翁目前仍是自耕農，以祖父母所傳承的老舊平房搭建成民宿，格外有著農家的味道。為了讓親子有更好的視野，民宿主人用了輕巧的木建築，在老平房上搭出二樓、三樓，開了窗，一望無際的農田景觀就在眼前。在不同季節，爸媽與孩子還可體驗插秧、收割、打穀的農夫工作，更可安排親子一同動手製作米食。

想試試當個小農夫嗎？不妨來一趟農家民宿之旅，肯定回味無窮！

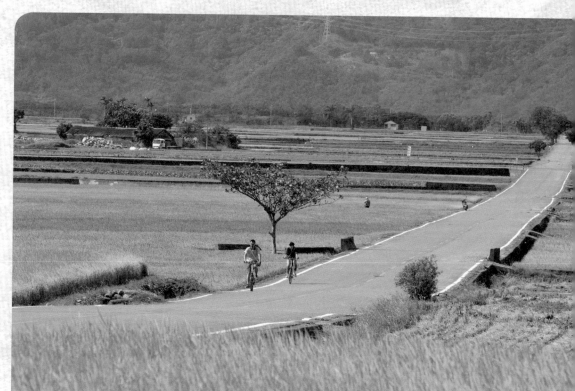

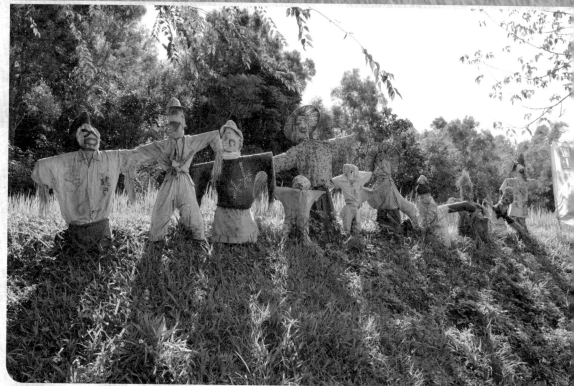

Part 2 尋找兒時記憶！
【懷舊／童趣民宿　古早味×手作藝術】

民宿
故事
a story

卓也小屋

簡樸山居‧手作植物染

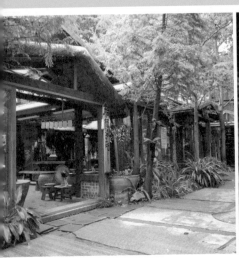

沿著指標轉進三義的狹小山徑，初次造訪「卓也小屋」的人，即使來到門口，也很難察覺民宿在哪裏，因為它沒有突兀高聳的建築，幾乎隱於山林之間。

重現兒時農村景象

循著石板步道往下走，眼前出現的是台灣五、六○年代的農村風情，質樸屋宅散落兩旁，雞、鴨、鵝、兔子和貓兒悠閒地四處晃蕩。

主人卓先生說，他想重現的是孩提時代和母親一起生活的農村景象。

在鄉下長大的父母帶孩子一同前來，看著眼前景物，總不禁懷想起兒時的點點滴滴記憶，細數故鄉三合院裏的生活種種：像是廁所遠離主屋、藏在雞寮深處、屋旁有竹林圍繞的池塘可釣魚……種種都是現代孩子難以想像的生活景況。而在城鎮長大的父母，則可能跟孩子聊起，小時候曾聽阿公、阿嬤輩說起的艱苦生活……

愛上山林的自然原始

「卓也小屋」之名，取自主人卓先生的台語暱稱「卓仔」，充滿親切感。本業為園藝造景的卓先生，原本住在台中市大安區。多年前，卓先生和妻子將位在大安的園藝工程樣品屋改造為庭園餐坊後，廣受好評，因此，夫妻倆萌生想找個地方經營休閒農場的想法。

卓也小屋所在地，是輾轉經朋友介紹而落腳於此。這裏曾是一塊荒蕪的梯田，沒有開闊的視野，進入的道路也不好走，但卓先生卻喜

歡上這裏的豐富生態。無奈地主屢屢提高售價，讓他們倆決定放棄。直到有一天，朋友經過這塊地時，撿到一隻小貓頭鷹；夫妻倆得知消息後，大感震驚，原以為貓頭鷹只存在童話故事、深山或動物園裏，沒想到竟然有活生生的貓頭鷹居住在這裏——那意味著，此處生態真的很原始，因而決定無論如何，還是要買下這塊地，好好保育它。就這樣，夫妻倆成了這塊地的主人。

堅持有機和環保理念

在打造園區時，卓先生著重「農業三生」（即生活、生產、生態）理念，以生態平衡為原則，來進行園藝造景，堅持不灑農藥、不施肥，甚至花了三年時間等待環境食物鏈自然形成，讓栽下的植物全都欣欣向榮。

為盡量保持環境的原貌，園內房舍是依地勢分區建造，並盡量使用回收建材；鋪地時，捨棄水泥，而採用枕木和磚塊，好讓雨水能滲入土壤中；廚房的汙水，則透過水生植物和石塊來進行過濾。

透過民宿主人用心守護家園的點滴，可以讓孩子學會珍愛大自然，也想想，如何盡一己之力保護地球環境。

\ i n f o r m a t i o n /

✳ **地址**：苗栗縣三義鄉雙潭村13鄰崩山下1-5號

✳ **電話**：（037）879-198

✳ **房價**：VIP雙人房、穀倉雙人房／平日3990元，假日5600元；一般雙人房／平日2600、2800元，假日3500、3700元；VIP四人房、穀倉四人房／平日5200元，假日7200元；一般四人房／平日4200元，假日5600元；藏山館（24人包棟）／平日13500元，假日17000元。（附中西式早餐、午或晚餐，平日茶點抵用卷）

✳ **網址**：www.joye.com.tw/about.asp

✳ **備註**：房客可享染布DIY體驗9折優惠。週一～週四住宿，免費贈送手工精油皂DIY體驗（19：00統一教學，逾時不候）。增加人數，請事先告知，成人加收900元，1歲以上小孩加收500元，內含房價及餐費。禁止攜帶寵物入住。

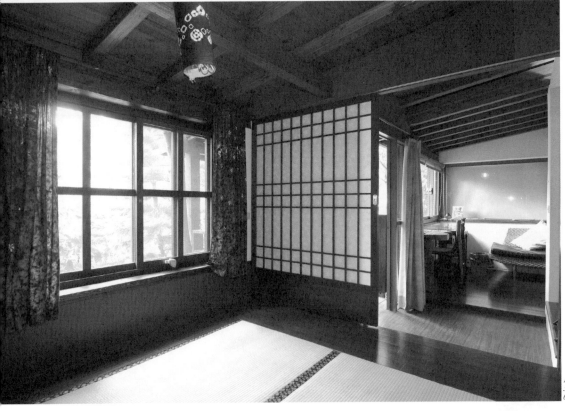

下榻穀倉房，懷舊也舒適

卓也小屋最負盛名的，就是穀倉房。這穀倉房可是由卓先生的丈人（國寶級竹藝師傅），親手剖竹片，一圈圈編出形體，再塗上水泥搭建而成；搭配細竹屋頂，散發濃郁純樸的古早味。

不過，可別以為來這裏會看到一座座獨棟圓形屋喔！這些穀倉房都與方形屋連為一體，穀倉的肚子是超大睡鋪，入口在方形屋內；方形屋備有沙發、書桌、衛浴設備和陽台等，提供完善的設施，懷舊之餘，也能住得舒適。

其他房型也都以原木為基調，搭配南洋風藤製沙發、架高榻榻米等，營造悠閒的渡假氛圍。寬敞的浴室裏，除有明亮的大開窗外，也擺放數盆綠意植栽，日夜風情皆閒適。民宿主人說，偶爾還能看見猴子在不遠處的樹上晃蕩呢！爸媽帶孩子來玩時，不妨留意看看！

拜訪卓也小屋，意外地從民宿管家口中得知，油桐花一年會開兩次花，一次是四、五月，一次是八、九月。內行人會在八、九月出門賞花，避開人潮，更能悠閒欣賞花之美。

原木細竹搭建古早味

卓也小屋的餐廳環繞綠湖而建，有著亭台水榭的優雅；而以原木及細竹為建材，則讓它多了幾分鄉間的純樸。

雅致的餐廳內，有許多細節值得玩味，例如：桌椅是用七二水災時大甲溪漂流木裁切製成的；頭上的竹編燈罩，是卓先生丈人的精心傑作，並運用植物手染布裝飾天花板和座椅；餐具則是特別向台中「趙家窯」訂製的。每個角落都感覺得到主人的用心；可以和孩子一起欣賞，從中學會觀察細微之美。

獨家好味，無菜單蔬食料理

卓也小屋供應半自助式無菜單蔬食料理，招牌養生湯鍋是以當歸、甘草、桂枝、熟地等藥膳為基底，熬煮六至八小時而成。可隨意夾取各種新鮮時蔬和菇類入鍋烹煮，同時還有沙拉、香椿麵線、養生五穀飯、珍珠蔬菜捲和客家小漢堡等料理。其中，珍珠蔬菜捲是用加入皇宮菜的蛋液煎成蛋皮，有著亮麗的天然綠色，美觀又健康；客家小漢堡則是將三義在地羅莊米食坊的菜包粿裏入酥皮裏，中西合併的口感讓人咀嚼回味。

孩子可透過這樣一頓色香味兼具的蔬食餐，品嘗到蔬食料理的豐盛美味，或許從此對蔬菜有了新的觀感。

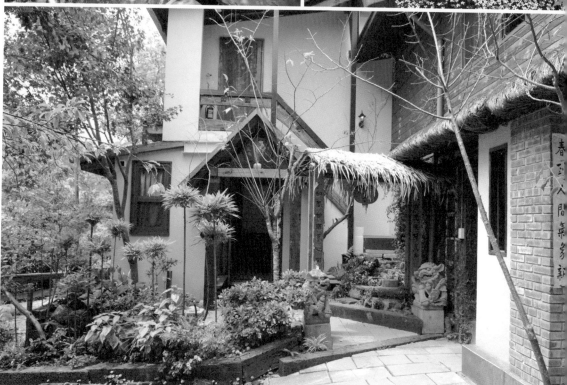

愛上植物染

客家人的傳統服飾——藍衫，總給人深刻的印象。為了融入客家庄，卓先生雖非客家人，卻決定推出與客家相關的產業，成立「桐顏草木染坊」，深耕藍染文化，並納入其他顏色的植物染，作出更多變化。

來玩手染花布

遊客來到這裏，只要四人同行，就可以體驗植物染DIY，有手帕、束口袋、休閒帽、圍巾……等十四種純白棉布品可供選擇。選定後，就要開始捆綁布品囉！被捆綁的部分，因為染料水無法滲入，而能維持原本的純白色；也因此，才能與被染色的部分交織出美麗圖樣。

在進行藍染時，橡皮筋、木片和竹筷是最佳幫手，只要運用它們來進行夾染、束染、紮染等，就能染出美麗的花朵和星星圖案，或是不規則的雲朵花樣等。爸媽和孩子可各自發揮創意，使出魔手捆綁布品，看看誰能綁出最多種美麗花樣。

完成捆綁動作後，就要開始動手染布了。首先，別忘了穿上圍裙、戴上手套，以免染完後，變成全身藍色的阿凡達人。接著，將布品放入染缸中，攤開，並揉搓，確保沒綁捆的部分都能均勻染到

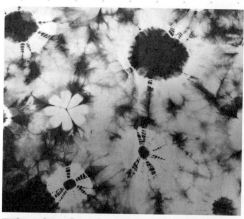

顏色，五分鐘後，再將布品取出。這時，布品會呈現綠色，得將它放在空氣中，讓染料慢慢氧化變成藍色，再邊吹風扇，邊翻動它，以加快氧化速度。直到布品全部變成藍色後，再將布品放入染缸中，重複浸染料水、吹乾的動作三到五次，才算大功告成。最後，要耐心等到布品陰乾，再將捆綁其上的物品拆下，就能一睹染布的真相。仔細瞧一瞧，它跟你想像中的模樣是否相同？這種不確定性也是植物染的樂趣喔！

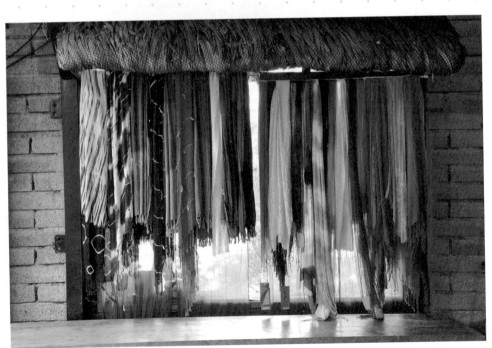

美麗植物染，取材天然

卓也小屋使用大菁作為藍染的原料。大菁又名山藍、馬藍，它的葉子可提煉出靛藍色染料，因喜歡生長在陰涼潮濕的環境，很適合在苗栗三義一帶種植。為此，卓先生特別承租一塊農地種植大菁，並包辦取製染料到染布的整個過程。

植物染成品除在接待處與染坊展示外，也變身為一幅幅美麗畫作，懸掛在客房的牆上；而掛在穀倉房天花板上的美麗雲紋藍染布，則營造出藍天白雲的浪漫意象。

除了大菁之外，這裏也使用茜草根和洋蔥皮來進行植物染。其中，茜草根能染出紅橙色，而洋蔥皮則能染出黃橙色，都是溫暖的大地色調，十分耐看。

帶孩子體驗植物染，作個成品帶回家，親子一同留下美妙的回憶！

Q1 大菁只能用來做成染料嗎？

大菁用途多多，從大自然生態來看，它的葉子是黑擬蛺蝶和枯葉蝶幼蟲的食草；而花蜜也是蝴蝶的最愛之一。對人類來說，大菁的嫩葉不僅可當成蔬菜食用，葉子和根部也具有清熱解毒的功效，常被拿來做成青草藥。

Q2 藍染是很重要的台灣在地文化嗎？

在人工染料發明前，大約一八七〇年前後，大菁藍染產品曾是台灣很重要的外銷產業，陽明山、石碇、三峽等地區，都曾有盛極一時的藍染產業。

Q3 除了大菁、茜草根和洋蔥皮，還有哪些植物可以萃取出染料？

還有很多呢，像是蘇木的枝葉和木芯可以製成紅色系染料；福木、艾草、相思樹和鹹豐草的枝葉可製成黃色系染料；月橘的枝葉和絲瓜葉可製成綠色系染料；木藍、蓼藍和菘藍可製成靛藍色染料；薯榔塊莖和荔枝的枝葉可製成茶褐色染料，龍眼樹枝葉和艾草可製成咖啡色系染料……再加上混色處理，彩虹的紅橙黃綠藍靛紫七色都可用植物染出來。

勝興車站

地址：苗栗縣三義鄉勝興村勝興89號（苗49號縣道旁）

勝興車站是台鐵舊山線海拔最高的車站，高度為402公尺。早年因為坡度陡峭，加上蒸汽、柴油火車頭的馬力不足，爬坡速度相當緩慢，甚至還會倒退嚕，常有通勤的住民為了節省時間而趁機跳車。

舊山線的三義到豐原段，因為地形崎嶇，自1903年蓋到1908年才完工，之後曾因1935年的中部大地震造成鐵路橋梁和隧道受損，停駛整修三年後才恢復通車。最後在1998年9月新山線鐵路完工通車後，正式功成身退。

勝興車站原名「十六份信號場」，因當時附近有十六座蒸餾樟腦的爐灶，且此處又是負責列車交會業務的號誌站而得名。在台灣光復後，因為附近設了勝興村，才改名為勝興車站。車站建築於1912年，為日式木造建築，有許多細部裝飾相當特殊，值得細細觀察。

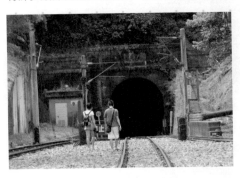

木雕博物館

地址：苗栗縣三義鄉廣盛村廣聲新城88號
電話：（037）876-009
時間：09：00～17：00（除夕、館方公告之休館日公休）
票價：全票80元，優待票、學生票50元。65歲以上、身高未達120公分的兒童、身心障礙者及必要陪伴者1人，免費。
網址：wood.mlc.gov.tw

館內展出雕刻藝術的起源、中國雕塑歷史、南島民族木雕、三義木雕源流、建築家具、寺廟神像、印模、木雕工具等主題，並舉辦當代木雕藝術特展，可全面了解木雕文化，並認識各種木雕藝術之美。2003年落成的二館建築，以木紋清水模牆面搭配木條，形塑出光影切割的幾何空間，曾獲台灣建築獎，值得細細欣賞。

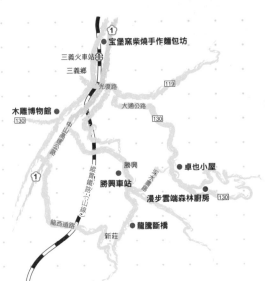

龍騰斷橋

地址：苗栗縣三義鄉龍騰村（苗49號縣道旁）

龍騰斷橋建於1906至1907年間，為磚石砌造橋柱加上承式鋼桁架建成的連拱橋，為台灣當時跨距最大的鐵道橋梁。而後，1935年中部大地震時，因震央在十公里遠的關刀山，震度極大，造成多處連拱震落，並因修復不易而決定在一旁另造新橋。在1999年九二一大地震時，又造成橋柱攔腰震斷，前後見證了兩次大地震。

宝堡窯柴燒手作麵包坊

地址：苗栗縣三義鄉雙湖村11鄰199號
電話：0919-452-881
時間：麵包出窯時間為週二、四、六中午前
網址：tw.myblog.yahoo.com/sanyi-881bread

老闆因為喜歡吃麵包，於是在三義的老家蓋了磚窯來烘焙自家手作麵包。這裏的麵包不添加糖、奶油、蛋和牛奶，甚至連天然酵母都沒放，讓麵包在溫控得宜的暗室裏慢慢自然發酵，嘗來十分軟Q。麵包有鳳梨、酒漬葡萄乾核桃、蔓越莓巧克力、番茄起士、鮮桔紅豆等口味，依季節調整食材。

漫步雲端森林廚房

地址：苗栗縣三義鄉雙潭村崩山下22號（苗130線22公里處轉入）
電話：（037）879-085
時間：平日10：30～19：00，假日10：30～20：00
票價：入園費100元（可抵消費）
網址：www.walkcloud.com
備註：若於假日前往，建議事先預約。

園區緊鄰西溪畔，廣大的綠意草坪環繞著美麗的磚紅色城堡，很適合孩子在這裏跑跳玩耍。城堡內的用餐空間擺放舒適的原木桌和籐椅，充滿悠閒渡假氛圍，還有許多鐵雕藝術裝飾。

這裏以供應義法料理為主。在5～6月間能品嘗在地盛產的當季桃李鮮果滋味。此外，4～5月的螢火蟲季、6～10月的野薑花季、10～12月的霧季，都有美妙的季節風景可賞。

我家 小小旅行回憶

★日期　★天氣　★誰和我一起去　★旅行感想（這趟旅行中，有哪些令你難忘的風景、動植物，或聽到的有趣故事？）
★得意作品（這趟旅行中，你最得意的作品是什麼？是拍了一張美麗的相片、寫了一首小詩，還是手作一份獨特的小物？）

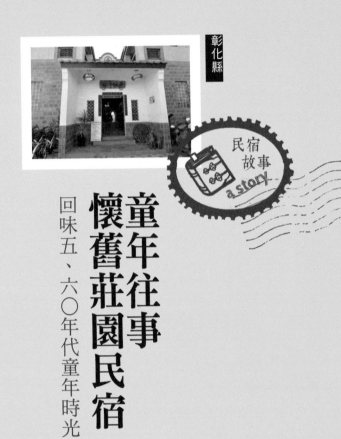

民宿
故事
a story

童年往事
懷舊莊園民宿

回味五、六〇年代童年時光

回味光復初期純樸風情

台灣大約在一九九〇年代開始掀起懷舊熱潮；令人咀嚼回味的，正是台灣光復初期純樸的風情文物。

民宿主人吳志忠是早期文物的收藏家之一。吳先生起初是為了蒐集作畫題材而接觸這些懷舊文物，而後發現這些物品具有市場潛力，便投入成為買賣家，經營起古董店。在九二一大地震之後，轉型經營餐廳，將收藏品布置於店內各個角落，濃厚的懷舊氛圍深受喜愛。

近年，吳先生想緩下腳步，便在鹿港老家附近買了一塊地，仿三合院形式建蓋一棟兩層樓建築，一家人住在正身二樓。正身一樓為接待客廳，兩側護龍的一、二樓則是民宿客房，主人的收藏品自然成了布置新屋的重

台灣光復後，隨著經濟起飛及科技發展，時代潮流急遽變化。從農業社會轉型為工業社會，再到資訊社會；從聽廣播到看電視，從黑白電視到彩色電視；從三家電視台到上百個有線電視頻道；從全村只有一個電話，到家家戶戶都有電話，再從call機進步到行動電話……每個世代都有很不一樣的記憶，而童年時期的點滴，總會輕易掀開這些記憶，讓人走進時光隧道，回到過去。

頭戲。

穿過客廳後方的餐廳，設有鞦韆、單槓、造型搖搖椅等遊樂設施，一旁庭院裏還養了雞鴨；孩子可在這裏盡情跑跳，享受悠閒的鄉間生活。

古早文物藏著一段時光

穿過主建築的大門步入中庭，這裏的擺設和布置很令人玩味。阿公年代的黑色載貨腳踏車在兩旁列隊歡迎；柱子上貼著「保密防諜，人人有責」、「小心匪諜就在你身邊」之類的藍底白字標語，上頭還掛著「柯達」、「榮冠果樂」等廣告招牌；靠近二樓的牆面上，則懸掛以主人一家的名字所命名並重製的各種復古風招牌，如「美珍唱片行」、「永和豆漿店」、「阿忠柑仔店」等。

客廳裏，一排黑色轉盤式撥號電話的上方，懸掛《黃昏故鄉》、《金色夜叉》等老電影海報；另一邊的磚牆空格還擺了幾個無敵鐵金剛公仔。後方的餐廳，則將原本在鹿港中山路上的桌椅搬了過來，還在走道兩旁架了木造電線桿，營造坐火車的氛圍。透過每張桌面的玻璃，可以看到香菸盒、火柴盒、尪仔標等古早物品，舊時情景瞬間重現。後方庭園的別屋，則以火車為主題，名為「鹿港車站」，擺置許多鐵路交通標誌牌，彷彿真要去搭火車似的……透過這些景物，舊時代的懷舊氛圍躍然眼前。

此外，民宿各個角落都可見巧思，像是電腦切割的彩繪牆飾圖案、地磚及浴室磁磚配色等細節，也都搭配主題設計，感受得到主人的用心。

仔細觀察一下，還可發現這裏的玻璃窗和玻璃磚都是彩色的。民宿主

人說自己喜歡活潑花俏風格，特別尋遍各地找製造商訂作。當陽光透過玻璃窗照射下來，形成彩色光影，頗有教堂的氛圍。

懷舊客房各有巧思

民宿客房設計布置令人驚喜，大小朋友感受各有不同。爸媽帶孩子下榻於此，喚起許多回憶，可趁機跟孩子說說自己童年的故事。「大同寶寶房」裏，有一幅占據整面牆的大同寶寶像，還放了二三○個大同寶寶公仔，象徵地球上的國家數量；「無敵鐵金剛房」裏，掛有一幅持劍的無敵鐵金剛像，和床頭的各種懷舊抽抽樂和公仔，營造古早童年的歡樂氣氛；

「鹿港大戲院房」裏，有整面牆的古早電影海報和售票窗口，天花板還以隱形漆彩繪了夜空，入夜後，關上燈，有種睡在電影院外的感覺；「古早懷舊房」裏放了一張紅眠床，還有老阿嬤年代使用的臉盆和木造臉盆架等用品，在這兒住一晚，彷彿跟著媽媽回到外婆家，備感親切；「同班同學房」裏，有一面黑板和講台，

黑板上貼著數學老師所使用的超大三角板和圓規，上方還掛著一張早期國父像，床頭則貼有書法帖和從前發放給學校張貼的海報……一景一物重現校園及課堂場景，令人回味無窮！

\ information /

✽ **地址**：彰化縣福興鄉福興村福興路62-500號（福興路62-1號旁）

✽ **電話**：0932-603-599

✽ **房價**：古典二人房／平日2480元，週五、週日2680元，週六2980元；主題四人房／平日3280元，週五、週日3580元，週六3980元；上下鋪八人房／平日3880元，週五、週日4680元，週六5480元。春節期間及連續假日、特定假日費用另計。暑假期間住宿，當日房價加一成。（兩人房及四人房，附早餐。八人房不含早餐，如需享用早餐，每人加收40元。）

✽ **網址**：www.xn--3kqs10b8wap51f.tw/html

✽ **備註**：每加一人不加床，加收300元。每加一人加床，加收500元。請自行攜帶盥洗用具。免費提供腳踏車使用。禁止攜帶寵物。室內全面禁酒、吸煙、嚼檳榔。

賞舊文物·說故事

爸媽帶孩子下榻這樣一幢懷舊民宿,眼前所見每件古早文物都藏著一段故事,可藉機跟主人聊聊童年往事,不僅讓孩子了解台灣早年的風土民情,也感受這個世界是不斷在變化的,一切稍縱即逝,要好好珍惜此刻所擁有的美好。

玩味古早文物

吳志忠蒐集的文物,以電影海報、廣告鐵牌、大同寶寶公仔、復古電話、黑膠唱片為主,都屬於較不占空間的物品。另外,也有古早時期的電動搖搖車、木頭搖搖馬、理髮廳的兒童加高座椅等,每一件文物都留下時代的痕跡。

舊文物蘊藏智慧

吳志忠對這些物品都帶有濃厚的情感,一一聊著物品背後所蘊藏的古早智慧。比方說,鑲在圓凳中間的平面磁磚,有避免痔瘡的效果;而鑲在太師椅椅背的立體雕花磁磚,則在美觀之外,還有抓癢的功效。聽來真讓人覺得不可思議!

騎鐵馬遊鹿港古鎮

民宿提供有免費的腳踏車，從民宿出發，騎五分鐘左右就可抵達鹿港鎮古蹟區。由於鹿港鎮上的停車位不多，建議騎腳踏車遊逛更加愜意，也可順便運動一下。

Q1 大同寶寶是什麼來歷？

大同寶寶是大同公司在一九六九年推出的企業娃娃，編號為「51」，代表創立於一九一八年的大同公司成立五十一年之作，當時的官方名稱為「大同健兒」。

第一批大同寶寶的造型是戴著頭盔閉目沉思造型，手持當年最流行又象徵分工合作、不畏艱難的橄欖球。閉目沉思的大同寶寶很快就變成睜大眼睛的造型。

不過，只要購買大同公司的家電產品超過一萬元以上，就可以獲得一個大同寶寶，成為家家戶戶的裝飾品。大同寶寶從51號開始，其中56、65、66沒推出，一九九○年至一九九七年間停產，所以沒有72至79號，一九九八年後才從80號逐年推出。除了編號之外，大同寶寶每年的造型都略有不同喔！

Q2 無敵鐵金剛很厲害嗎？

對現代孩子來說，最熟悉的應該是變形金剛，然而，無敵鐵金剛卻是台灣人認識的第一個巨大機器人。《無敵鐵金剛》誕生於日本，是日本動畫史上以搭乘式巨大機器人為主角的始祖，一九七八年和一九八五年都曾在台灣播出，首播時間比《科學小飛俠》晚一年，這兩部卡通都是五、六年級生共同的童年記憶。

無敵鐵金剛是柯貝博士為了抵抗赫爾博士統治世界的陰謀而建造的機器人，武裝絕招有原子光熱線、金剛飛拳、高熱火焰、氣體硫酸、金剛飛彈等。在柯貝博士過世後，由柯貝博士的孫子柯國隆操控無敵鐵金剛，一起對抗惡勢力，維護世界和平。木蘭號及木蘭二號則是無敵鐵金剛的戰友。

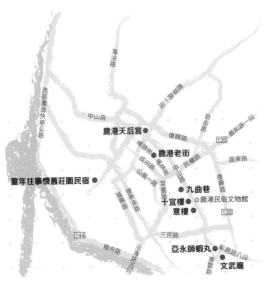

吃喝玩樂
逍遙去！

🔵 鹿港老街

地址：彰化縣鹿港鎮瑤林街、埔頭街

鹿港老街原是沿著蜿蜒弧狀河岸所建的街區，自清乾隆年間即成為大批貨品買賣交易之處，俗稱「古市街」、「船頭行」。而後，因港灣淤淺，失去了行船貿易的功能，才逐漸式微。不過，街上一直保留著清代閩南式建築風貌，在1986年更由國寶級建築學者漢寶德教授負責修整。現今街上有各種店家進駐，販售麵茶、糕點等傳統小吃，以及童玩、藝品等。在逛街之餘，別忘了四處張望一下，瞧瞧這些屋宇的建築特色。

🔵 鹿港天后宮

地址：彰化縣鹿港鎮中山路430號
電話：（04）777-9899

鹿港天后宮最早建於1725年，曾歷經多次重修。現今所見的三川殿（前殿）是1933年由泉州益順師的侄子王樹發所設計建造。採重簷歇山式屋頂，簷下的牌樓斗栱和天花板的八卦藻井，都是由當代匠師進行雕刻及彩繪，做工相當細膩。三川殿、正殿及後殿的龍柱石雕，都是由不同匠師雕刻而成，不妨跟孩子一起比較其中的異同之處。正殿亦為重簷歇山式建築，在1927年進行修建；石雕以《三國演義》的故事為題材，可以和孩子一起欣賞雕刻技法，並試著看圖說故事。

🔵 九曲巷／十宜樓

地址：彰化縣鹿港鎮金盛巷（入口在中山路149號後方）

九曲巷泛指鹿港鎮上彎曲狹窄的小巷弄，其中最具代表性的是金盛巷。之所以出現這類小巷弄，主要是為了減弱秋冬東北季風（俗稱九降風）的強烈風勢，也因路線複雜、逃離不易，而能減少盜賊入侵的機率。

走在九曲巷上，鄰近中山路那端，會看到一座橫空而過的走廊；走廊旁即是清代陳家慶昌商行的宅第「十宜樓」。十宜意指「琴、棋、詩、酒、畫、花、月、博、煙、茶」，為當年文人的聚會場所。十宜樓旁是設有槍孔和瞭望口的槍樓，可防禦盜賊；其下方是用空甕砌的牆，除了美觀之外，還有通風的功能。

文武廟

地址：彰化縣鹿港鎮青雲路2號

被綠意擁抱的文武廟園區裏，文開書院、文祠、武廟並排而立，這三座建築都曾因年代久遠、火災及地震而受損，前後歷經多次重修。

文開書院建於1824年，為紀念明末在此進行教育工作的儒士沈光文，用他的字「文開」來命名。建築為三川殿、正殿及後堂形式；三川殿仍保有清道光年間留下的棟架，看得出歲月的痕跡。

文祠和武廟最早建於1811年，為鹿港海防同知薛志亮捐俸倡建。文祠主祀文昌帝君，可來此祈求孩子學業精進；其前方有一座水池，傳統上稱為「泮池」，古人應試及第時，都會來池邊採芹葉，並將之插在帽緣。武廟主祀關聖帝君，為因應官祀廟宇的風格，三川殿沒有彩繪門神。

意樓

地址：彰化縣鹿港鎮中山路119號旁巷內

意樓就在十宜樓附近，最早也是慶昌商行的產業，建於1809年，從巷內抬頭往上看，透過楊桃樹，可以看到由葫蘆與古錢形狀的鏤空雕花所組成的美麗圓形窗櫺，有圓滿、福祿及財富的象徵。相傳曾有名叫尹娘的女子日日在此等盼夫君回家，故又有「望夫樓」之稱。

亞永師蝦丸

地址：彰化縣鹿港鎮街尾里彰鹿路8段69號
電話：（04）776-7556
時間：11：00～16：00（每週四公休）

亞永師蝦丸的手藝已傳承近百年，舉凡蝦丸、肉丸、炸捲、香腸等食材，都是當天手工製作；太晚來的話，可能吃不到喔！亞永師蝦丸的招牌為魯飯和招牌麵，裏頭最特別的是，豬皮先經油炸，炸到金黃酥脆再醃滷過，口感很特別。蝦丸則為一口大小，嘗來軟Q，十分順口。

我家
小小旅行回憶

★日期　★天氣　★誰和我一起去　★旅行感想（這趟旅行中，有哪些令你難忘的風景、動植物，或聽到的有趣故事？）
★得意作品（這趟旅行中，你最得意的作品是什麼？是拍了一張美麗的相片，寫了一首小詩，還是手作一份獨特的小物？）

Part 2　尋找兒時記憶！
{ 懷舊／童趣民宿　古早味×手作藝術 }

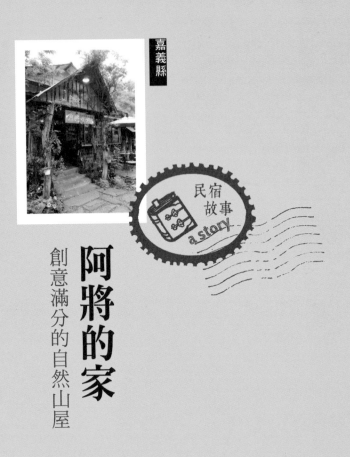

民宿
故事
a story

阿將的家

創意滿分的自然山屋

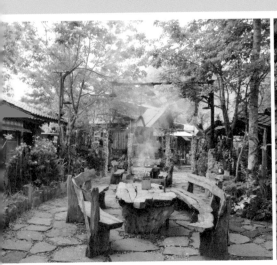

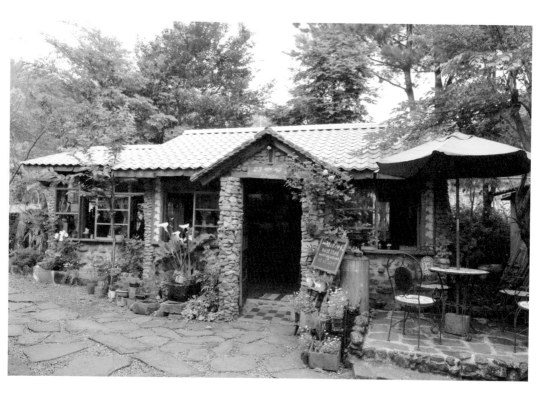

從阿里山茶園旁的小徑循指標進入，被蓊鬱花木包圍的石頭屋群，有如童話夢幻屋躍然眼前，就是「阿將的家」。三兩隻貓咪正在花園裏散步、追逐，空氣中傳來陣陣咖啡香，愜意悠閒的氣氛引人駐足，想趕緊走進去好好感受「阿將民宿」的魅力。

風災重創，自力蓋屋

追溯「阿將的家」建造歷史，竟是起源於一場災難。一九九六年賀伯颱風重創阿里山區產業，讓原本剛以種茶維生的主人阿將，茶園和新家都毀於那場災難。

在負債又家園全毀的情況下，阿將不得已只好自力建蓋一棟石頭屋，當作臨時避難所。沒想到首次嘗試自力蓋屋，竟引出阿將對建築房子的興趣。因此，他開始運用早年在造船公司所學的設計和結構理論，將房子視為大型創作品，就這麼愈玩愈認真了起來。

喜歡自然素材耐久又復古的阿將，笑著說起早期蒐集建材的趣事：當年為了保留拆下的檜木，自願免費替人拆房；而到處撿拾蓋屋石塊的舉動，卻被族人視為受到太大刺激的反常行為。種種當時被譏為神經病的難堪，全被阿將強烈的創作欲望所掩蓋，一心執著於實現造屋夢想。

搭建微型部落，找回遺失的美好

從小在樂野部落長大的阿將，很懷念早年在山林果園玩樂、跟著爺爺上山打獵的生活。當年滿山都是漂亮的楓樹林，自家也會種植水田，尤其看著族人間互助的情感——一起除草、開墾、蓋房，打獵回來與鄰人互相分享的點點滴滴回憶……彼此間資源和情感交流著，那曾是一段很美好的時光。

可惜隨著時代改變和社區更新，逐漸模糊了阿將心中美好的部落印象——不管是傳統建築的房舍，或是族人間的情感，都漸漸流失不見，而這一直是他心中的遺憾。因此，在設計民宿時，為了彌補這個缺憾，阿將特別以「微型部落」的概念規劃園區，試著用自己的雙手，重建記憶中兒時的生長環境，也希望來訪者都能感受到這份用心。

\ i n f o r m a t i o n /

✽ 地址：嘉義縣阿里山鄉樂野村4鄰129-6號
✽ 電話：（05）256-1930、0933-683-420
✽ 房價：二人房（共二間）／一間平日2400元，假日3000元；另一間獨棟型式平日2600元，假日3200元；四人房／平日3300元，假日4200元；六人房／平日4900元，假日6200元；獨棟七人房／平日6000元，假日7500元
✽ 網址：www.ajong.com.tw
✽ 備註：響應環保，請自備盥洗用品。以上費用均包含隔日西式早餐。

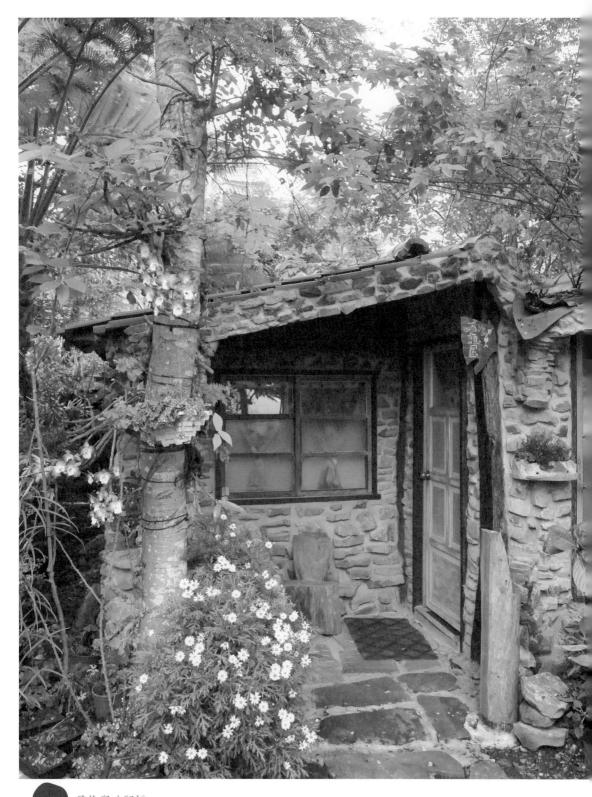

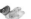

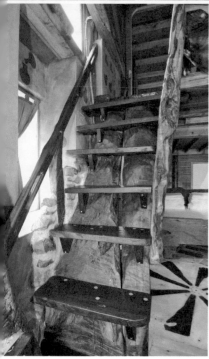

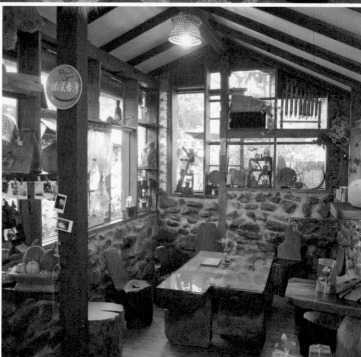

悠閒山居，粗獷設計

長型的民宿園區，無法一眼看透，卻讓來訪者有如孩童般，不知不覺腳步輕盈了起來，一邊踩踏著不規則石板，一邊循著沿途盛開的花草向裏邊探索。

民宿內冒著炊煙的大火塘和木板拼接的粗獷桌椅，饒富趣味；仔細看，還發覺以汽車廢鐵為燈罩、牛軛當掛勾的巧思運用。

融入天然建材，自然簡約

阿將利用天生豐沛的創造力，打造出五間風格全然不同的房型。

隨著兩旁樹木漸高、蔓藤漸密，低矮的斜屋頂房隱藏其中。這幢屋子以石頭和木材等天然建材為主，有如小矮人的秘密住屋，讓人充滿奇想⋯⋯溫馨的木格窗透露出屋內黃光，引人想一探內部設計⋯⋯推開房門，處處可見充滿手感製作的樸拙和用心；隨著地面鋪設的造型地磚，木作製成的床板、樓梯、屋頂，以及牆面上的盾牌、酒甕、百合等手繪圖樣，一一顯現主人的個性與設計感。

此外，有著樓中樓的船屋與楓香樹，可容納六至七人同住，奇趣寬闊的空間，是小朋友最愛的房型。房內大量採用木、竹和石頭設計，並在裸露的水泥牆面上，大膽畫上繽紛彩繪，絲毫不見任何現代磁磚；就連廁所內的洗手台，也由主人親自設計，改造成抽屜一般可推拉的型式。也難怪，這樣一棟建築須耗時一年的時間建造，處處可見主人匠心獨具。

Part 2 尋找兒時記憶！
【 懷舊／童趣民宿　古早味×手作藝術 】

美食DIY＆圍坐火塘說故事

為打造傳統部落的情境氛圍，阿將民宿提供多種傳統體驗，如自製竹筒飯、搗麻糬、採果、賞螢……等活動。當天色近晚，大小朋友一一回到民宿園區，花園的木桌上正放著主人準備好DIY的材料，大夥兒抱著期待的心情，圍在阿將身邊聚精會神地看他示範教學。

做竹筒飯有撇步

別小看不起眼的竹筒飯，想吃到傳統美食，得先掌握一些要訣喔！比方說，製作竹筒飯須選擇老桂竹，太嫩的桂竹，竹節不好剖開，反而容易不小心破壞了竹節，而無法將米飯好好塞入竹筒。

選定竹材之後，大朋友就可以跟著阿將依照竹節一節一節分切，完成一端有底部、一端開口的竹筒器具，再交由小朋友將浸泡過的糯米和炒好的配料，一匙一匙放入竹筒中。這時，阿將會提醒大家，米飯配料不能放到全滿，填至七分滿即可，讓米飯有膨脹空間，竹筒才不會爆裂喔！最後，大家七手八腳地將填妥米飯的竹筒，以香蕉葉一一塞好封口，放入悶鍋中等待炊熟，才總算大功告成。

軟甜香黏手工麻糬

在安撫小朋友等待竹筒飯蒸熟的同時，阿將又拿出另一個法寶——迷你版的木樁臼，準備教大家搗麻糬，製作餐前小點心！

開始動手前，阿將跟現場的大小朋友說，以前可不是想吃就能搗麻糬，唯有部落舉辦喜事慶典，大家才會做麻糬分送親友；或有客人來訪，才會做這項美食來招待。

小小的故事透露早年部落物資不豐、彼此惜物分享的美意，也讓大小朋友學會愛惜眼前的事物。

迫不及待的小朋友，早就急著將煮熟的地瓜糯米飯放進椿臼裏，興沖沖地拿起木杵輪流敲打了起來。

儘管木杵十分沉重，仍澆不熄小朋友的動力。經過二十多分鐘的敲打，漸成黏糊狀的糯米已不見米粒形狀，變成柔軟彈牙的美味麻糬。這時，大家忍不住爭著用筷子捲一小團麻糬、沾黏上黑糖，急忙塞進嘴裏，享受剛剛辛勞的成果，細細品嘗手工麻糬的軟甜香黏滋味。

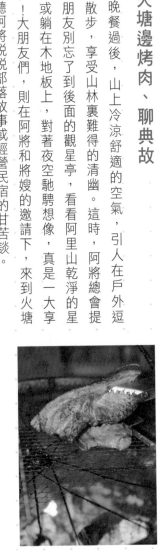

🔥 火塘邊烤肉、聊典故

晚餐過後，山上冷涼舒適的空氣，引人在戶外逗留、散步，享受山林裏難得的清幽。這時，阿將總會提醒小朋友別忘了到後面的觀星亭，看看阿里山乾淨的星空；或躺在木地板上，對著夜空馳騁想像，真是一大享受呢！大朋友們，則在阿將和將嫂的邀請下，來到火塘旁，聽阿將說說部落故事或經營民宿的甘苦談。

能在夜晚取暖烤肉，是許多人對火塘運用的想像，但實際上，火塘是傳統文化中住屋的生活重心。

阿將說，以前火塘多設置於室內，具有照明、煮飯的功能，也是家人聚集議事的重要場域；而熊熊烈火更具有家族生生不息的意涵。

對族人而言，火塘旁是一塊安全、分享的精神堡壘，不管處於挫折、憤怒、開心、疲累的情緒中，這裏永遠是家人最安心的所在。對阿將而言，火塘的精神意義遠大於實質作用，因此，他特別喜歡邀請大家到火塘旁聊天、一起分享烤肉美味，藉由訴說火塘的典故，與客人拉近距離，共度美好的夜晚。

Q1 樂野部落為什麼有那麼多楓香樹呢？

樂野部落的名稱由來「Lalauya」，就是鄒族語中「有著大片楓香樹林的地方」。傳說中，因受傳統疾病與天災影響，尋覓居住地的族人，發現這處長滿楓香樹的林地，優美夢幻，因而決定在此定居，並以此地楓香樹為部落名稱。時至今日，山上仍保有許多楓香樹，每年十一～十二月山林逐漸染為紅色，形成秋冬季最美的風景。

Q2 阿里山上哪個季節才有螢火蟲？

阿里山上冷涼乾淨的空氣和水源，讓螢火蟲得以在此繁殖棲息，因此，一年四季幾乎都可見螢火蟲的蹤影。不過，在三～六月間，則是螢火蟲繁殖的旺季。這段期間只要夜晚不下雨，走到原始無光害的地區，就能看到為數驚人的一盞盞小燈籠在樹林和茶園間飛舞著。更特別的是，阿里山的螢火蟲種類多達二十三種，幾乎占了全台種類的三分之一。每年的螢火蟲祭，是阿里山不可錯過的自然生態盛宴；要看水生、半水生和陸生螢火蟲，只要抓對時機上山，想必都有收穫喔！

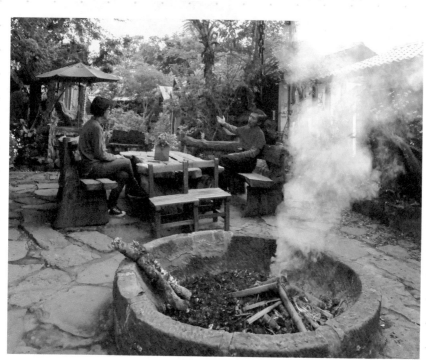

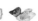

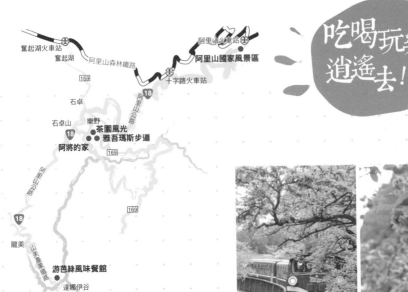

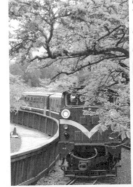

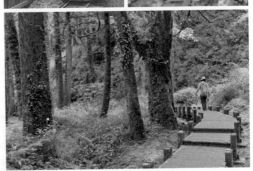

阿里山國家風景區

地址：嘉義縣番路鄉觸口村觸口3-16號
電話：（05）259-3900

阿里山國家風景區是國際知名觀光景點，具有
自然風光與歷史文化的資產，一年四季上山都
有不同美景可賞，尤以櫻花、雲海、竹林、小
火車等景觀最具代表。除了這些知名景點，風
景區周邊的部落與物產特色，也具有豐富的人
文內涵和景觀，來到阿里山，不妨為自己規劃
一趟有趣的行程！

雅吾瑪斯步道

樂野部落內的雅吾瑪斯步道，全長約1.8公
里，沿途自然景觀豐富多變，在輕鬆走訪
下，可一一穿越茶園、竹林、原始樹林，
伴著溪流前進，吸收久違的森林芬多精，讓
身心徹底放鬆。步道中也保留許多鄒族文化
遺蹟，包含鳥人石、戰功石、巨藤、老茄苳
樹……等景點，都蘊藏著有趣的小故事。

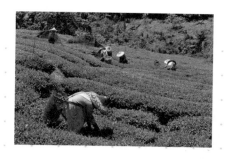

游芭絲風味餐館

地址：嘉義縣阿里山鄉山美村1鄰1之8號
電話：0928-222-583
時間：平日10：30～19：00，假日10：00～20：00
（週四公休）

進入山美部落的產業道路旁，一間充滿綠意和自然風格的小餐館，空間不大，卻總是坐滿客人──「游芭絲」是只有內行人才知道的獨特餐館！餐館前擺滿當天採買的蔬果，像是樹番茄、野生愛玉子、生命豆、山蘇、蜜蕉等在地農產。新鮮罕見的傳統食材，搭配一旁傳來的陣陣烤肉香和竹筒香，馬上引起食客入內一嘗風味菜色。

茶園風光

地址：南投縣埔里鎮信義路121號

阿里山茶葉是當地最具代表性的伴手禮，選購茶葉之餘，不妨也睜大眼睛觀賞秀麗的茶園風光！隨著阿里山公路一路攀升，沿路的茶園景致也愈顯迷人，整齊翠綠的茶樹在陽光照射下，呈現壯麗景觀。若遇上四月製茶時期，更可見家家戶戶茶廠忙著曝曬茶葉，茶香味瀰漫整條公路，採茶大隊構成茶園中最美麗的風光。

我家小小旅行回憶

★日期　★天氣　★誰和我一起去　★旅行感想（這趟旅行中，有哪些令你難忘的風景、動植物，或聽到的有趣故事？）
★得意作品（這趟旅行中，你最得意的作品是什麼？是拍了一張美麗的相片，寫了一首小詩，還是手作一份獨特的小物？）

民宿故事
a story

莊稼熟了

純樸米鄉・田邊住一晚

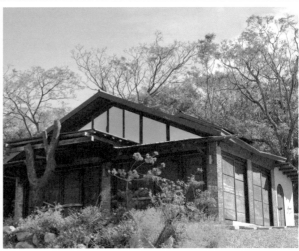

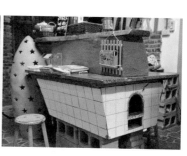

池上是台灣著名的米鄉，來到田邊住一晚，品嘗在地人自製的米食、感受農民循著節氣插秧與收割的勞動過程，也可體驗刨製檜木筷，以及用稻梗做搔背棒的樂趣，親子共度一個充滿稻香的假期！

從老聚落平房到鄉村木造屋

位於一九七縣道旁的萬安村與錦園村，是池上發展較早的老聚落。而後因鐵道建於台九線上，池上的發展重心於是往省道方向挪移。早期一九七縣道僅是現在道路的一半寬，且布滿小碎石，與今日平坦的柏油路面相去甚遠。

萬安村的客家人口占了八成，魏家是其中之一。他們的祖先在民國二十幾年從新竹香山一帶遷移而來，於此形成魏家庄；魏文軒便是利用祖父母所留下的老平房改建為「莊稼熟了」民宿。不過，魏文軒當初從都市返鄉並非要蓋民宿，而是想把平房整建為自己與父親的木作工作室。

魏文軒的父親是位素人木雕家，從事繪畫、雕刻、塑像等創作；從小耳濡目染之下，魏文軒對木作並不陌生。被問及是否從小就對木作有興趣？魏文軒笑說：「小時候很討厭木頭，因為父親都要孩子們用磨砂紙將許多大型木雕作品打磨拋光，做完了才能出去玩。直到長大後才重新接觸木作，並用木材來建屋、設計民宿。」

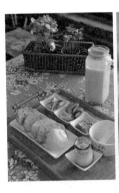

盤旋而上木空間，向自然借景

由於無法得知這幢已有四、五十年歷史的老平房承重力如何，魏文軒在增建二、三樓時，特別選擇以木頭為主的輕材料，幾乎未用水泥或磚塊。魏文軒花了一年的時間蒐集木材及二手老屋的門窗等家具，用九根縱向木柱為主支撐，並留下二樓寬廣的陽台，向一望無際黃澄澄的稻田借景。

由於平房建地並不大，因此，除了一樓的豐收房之外，二、三樓的房型皆以垂直與向上發展的概念打造，有許多盤旋而上的木階梯。三樓房型因位於頂樓，屋頂為斜面，小巧也趣味，彷如孩童的秘密基地。不過，下榻於此，須特別留意孩子上下樓梯的安全問題。

「米」味十足豐盛早餐

魏文軒平日熱衷於萬安社區發展協會的大小事務；協會由居民組成，人人各司其職：有人負責農村體驗的教學事宜，有人廚藝好，負責張羅飲食。

「莊稼熟了」民宿早餐就是與鎮上擅長米食製作的黃姐合作，提供住客不一樣的味覺體驗。黃姐將稻米與南瓜、黑糖、艾草、紅糟一同揉製，製成五顏六色的米饅頭，再搭配純米漿、米布丁，即為一頓米味濃厚的豐盛早餐。

\ i n f o r m a t i o n /

✽ 地址：台東縣池上鄉萬安村1鄰1-2號
✽ 電話：（089）861-412
✽ 房價：二人房／平日1600元，假日2000元；四人房／平日3200元，假日4000元；六人房／平日4800元，假日6000元；十人房／平日6000元，假日8000元（春節期間另計）
✽ 網址：wei6651.myweb.hinet.net
✽ 備註：相關住房或早餐訊息，請直接聯繫民宿主人魏文軒0933-512-263。

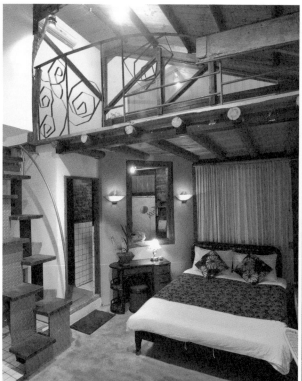

循著節氣體驗池上米文化

萬安社區規劃許多適合孩童體驗的DIY項目，煙窯與篩米苔目需要十人以上才能成行；搥背棒與檜木筷製作，則是散客就能體驗。大小朋友一起來米鄉同樂吧！

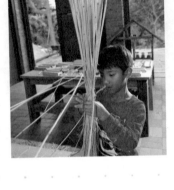

✚ 搥背棒DIY

從前稻田收割後，農家會將打完稻穀後所剩的稻稈紮成一束束，堆成圓錐形草垺，用來更換屋頂，或與泥巴混合製成土角磚。另外，也可鋪蓋於菜田上，以保護幼苗或防止土壤中的水分蒸散，用途十分廣泛。萬安社區將這些稻稈收集起來，發揮創意讓小朋友製作搥背棒，並放入香茅以增加香氣，兼具實用功能。

✚ 檜木筷DIY

孩童可親自使用刨刀，練習將檜木條磨成木筷，再用砂紙將它磨細，最後用電熱棒烙印字樣，就完成個人專屬的檜木筷。

親子時光Q&A

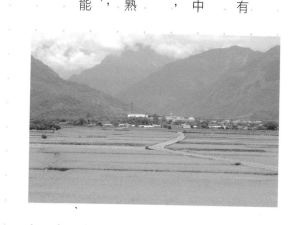 體驗一日農夫

「莊稼熟了」民宿主人魏文軒同時也是位自耕農，一年四季皆有不同農務，若房客想體驗插秧、收割、打穀等流程，也很歡迎。

池上稻作一年兩期，一期稻作於二月初（立春）插秧，六月中旬（夏至）至七月收割；二期稻作於七月下旬（大暑）至八月插秧，十一月初（立冬）收割。

隨著氣候的些微差距，花東縱谷由南至北，越往南的稻子越早熟成，也越早收割。十一月採收後，農田就會進入兩個多月的休耕期，此時傳統農家習慣於田裏撒上油麻菜籽當綠肥，大約隔年一月份就能欣賞成片盛開的油菜花田，美不勝收！

Q1 台灣有許多地方種稻，為何池上米特別好吃？

其實不只池上，往北的玉里、富里，往南的關山等各地所生產的稻米都相當美味，這是因為縱谷東側的稻米因為海岸山脈，西側為中央山脈，夾處於兩山之間，日照短、日夜溫差大，稻米的熟成期拉長，因此口感細緻、香Q。

Q2 收割後的稻草、稻稈，早期農家還會作什麼利用？

早期農家會編織成草繩、草鞋、草蓆、草袋等實用物品。像是苗栗汶水地區的婦女，還發展出「茶壽」，即茶壺的保溫籠，獨具特色。另外，榻榻米除了以藺草製作，也會採用稻草為原料。

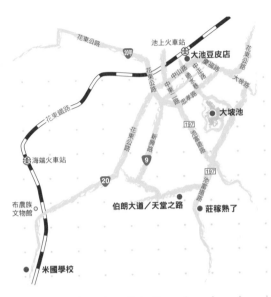

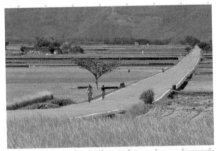

吃喝玩樂
逍遙去！

🔜 伯朗大道 & 天堂之路

花蓮、台東是單車環島路線中風光宜人的一段，由
於濱海的台11線起伏較大，單車客多選擇騎乘台9
線，或與台9線平行的193、197縣道。而池上台
9線與197縣道之間一望無際的金黃色稻田與田間
小徑，因為一支伯朗咖啡廣告片來此取景而聲名大
噪。筆直寬敞的道路襯著稻田和遠方巍巍的中央山
脈，與鄰近蜿蜒的天堂之路，各擁風情。

🔜 大池豆皮店

地址：台東縣池上鄉大埔村4鄰39-2號
電話：（089）862-392
時間：06：00〜13：30，15：30〜21：00

位於巷弄的大池豆皮店已有五十多年歷
史，從豆皮、豆腸、豆包、豆腱、油
皮，到豆漿、豆花一應俱全。老店以柴
燒製作豆類食品，從入口旁鐵皮屋堆滿
的各式木材便可略知。豆皮師傅熟練地
將豆漿表面遇空氣凝結而成的薄膜，以
竹筷撈起、晾乾，形成屋內一竿竿曬豆
皮的景象；其製作過程皆採傳統古法，
天然不含防腐劑，風味絕佳。

🔘 米國學校

地址：台東縣關山鎮和平路78號
電話：（089）814-903
時間：08：00~17：30（製米體驗請於
3~4天前預約）

米國學校的前身為戰時米倉，如今
仍保有昔日的碾米設備，從收割
後的稻穀，到糙米、胚芽米、白米
等流程均詳細展出，並提供製米體
驗，很適合親子同遊。

🔘 大坡池

地址：台東縣池上鄉忠義路1號
電話：（049）279-1769

大坡池標高260公尺，為秀姑巒溪的源頭之一，其為一
處自然湧泉，水源來自新武呂溪伏流，部分來自人工水
圳灌溉後的溢流水。約莫民國四十年以前，先民多生活
於池上，並以打撈魚蝦維生，成為此處地名的由來。當
時魚蝦產量豐富，常見漁獲包括土虱、鯽魚、鯉魚、沼
蝦、米蝦、鱔魚、鱸鰻、大肚魚、烏仔魚等。早期的池
上飯包還有一道菜色為魚蝦甜不辣，與池上盛產的稻
米，成就「魚米之
鄉」的美稱。民國
六十年代幾次颱風
導致池水日淺，水
利單位於是圍湖闢
田；隨著天然淤
積，加上人工開
發，大坡池的面積
已日漸縮小。

我家
小小旅行回憶

★日期　★天氣　★誰和我一起去　★旅行感想（這趟旅行中，有哪些令你難忘的風景、動植物，或聽到的有趣故事？）
★得意作品（這趟旅行中，你最得意的作品是什麼？是拍了一張美麗的相片、寫了一首小詩，還是手作一份獨特的小物？）

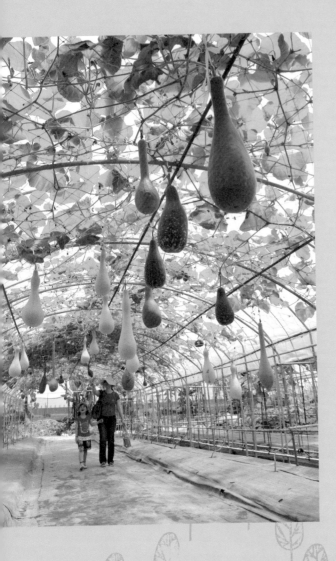

田園好樂活！

農耕／好食民宿

花果蔬食×鄉村風

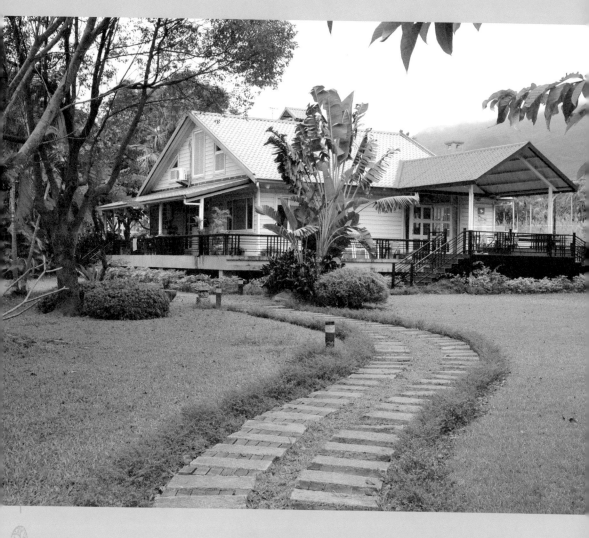

走吧！去農村民宿住一晚！

腳踩泥地，親近綠色田園，

就近認識農作生長與蔬果加工過程。

玩樂中，學會將新鮮蔬食變化出各種美味……

趁著假日，親子來趟有趣的田園之旅！

親近田園，耕食天然好味

給孩子實境飲食教育

這是一趟生活教育實境之旅，所有珍惜食物的心意、認真生活的態度，都藏於玩樂之中，讓孩子在玩耍時，自己去領會、感受！

美味蔬果是如何栽種出來的？當孩子品嘗著各種鮮美滋味時，可能從沒見過蔬菜水果長在土壤、樹上的模樣，也不曾見識所謂「結實纍纍」是怎般的豐收景象……趁著親子旅遊外宿的機會，安排這樣一趟綠色田園之旅，讓孩子到農田裏跑跑跳跳，親手採摘熟透的水果，剪下圓圓胖胖的瓜果，再用些簡單的方法保存，就可延續美味……

徜徉綠色田園，當一日農夫

生活的便利，讓現今的孩子少有實際的體驗與接觸。就拿平常吃到的蔬菜水果來說，孩子可能是從大賣場或市場裏認識它們，少有機會赤腳踏在泥地上、踩進溪水裏，親眼看見一株果樹、菜苗生長的姿態，更別說有機會了解農人為了生計，努力種植、採收的過程，以及將過剩農產製成各式產品，以延長保存期限、變化美味的巧思。

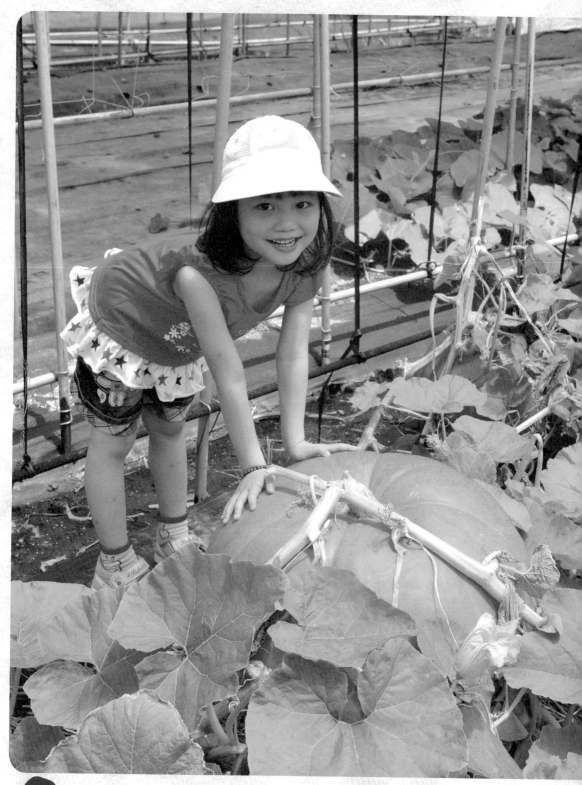

說到這裏，爸媽們是不是也想到，自己恐怕連市場裏的蔬果名稱，都不很確定能指認出來。那麼，選個假日，一家人走出城市，去親近綠色田園吧！到各地鄉野去住住農耕民宿吧！跟著主人捲起衣袖、褲管，到農田裏去採收作物，親子一同體驗農夫下田、收成的趣味。

一趟好食農耕民宿，爸爸媽媽與孩子除可享受最新鮮當季的蔬果美味，也能從此認識各種農作產品的加工過程，往後孩子就能分辨哪些是土裏長出來的、哪些又是從樹上摘下來的；更透過這樣的旅行經驗，讓孩子懂得珍惜每份食物得來不易；或許因此養成不挑食、愛吃蔬果的習慣，無疑是給孩子實境教育的最大收穫。

與花果同眠，美味農作DIY

一趟綠島之旅後，讓宜蘭冬山鄉「童話村農場民宿」主人，決定全心投入經營民宿。但她可不是隨隨便便就開店做生意，女主人阿珠為了將民宿經營地出眾、有特色，特別參加農委會的民宿訓練班、廚藝班……等課程，透過更專業的經營，要讓來住民宿的遊客，有更深刻難忘的回憶。

來這裏的大小朋友，可以在安全的溪床中摸蜆仔、用奶瓶裝魚飼料餵錦鯉，更可品嘗難得的桑椹料理。依四季生產的農作，就是最好的新鮮食材，嘗來美味又健康。向日葵、洛神花、蔥蒜、桑椹和龍眼栽種在民宿邊，就地長在樹上與田裏，不但孩子大開眼界，就連爸媽也可以上一堂農作體驗課。

宿葡萄園，鮮果飄香

彰化大村鄉的「雅育休閒農場」是道地的台灣農村景致，爸媽帶孩子住上一晚，可享受當個葡萄園農夫的趣味。就算不在葡萄結果季節來訪，主人自家的菜園裏，種了各式當令葉菜，也養了雞鴨鵝，農家人的新鮮體驗絕對少不了。

此外，這裏的DIY體驗活動當然也和葡萄脫不了關係，自製果凍、果汁，風味絕對天然，不含色素與防腐劑，孩子品嘗美味的同時，也學到珍藏食物的態度和精神。

下榻高山果園，晨昏星夜皆美

再往山裏走，清境地區可說是民宿集中的大本營，只是不論走歐洲鄉村風或奢華風，親子同遊，總少了那麼一點互動的情感交流。那麼，「黃慶果園民宿」或許是個不錯的選擇。民宿主人在民國六十幾年就來此種植高山高麗菜，對土地懷有濃厚的鄉土情懷。

不同於外來的投資客，民宿主人搭建的美式民宿依著山坡建築，而不是整平大面積山地，因此保留了極佳的視野：有大片落地窗可觀賞日出與遠山稜線，還可欣賞夕陽；另幾間客房於床鋪上方開了天窗，讓住客細數繁星入夢。住上一晚，在星夜裏入眠，隔天清晨醒來，投入果園的懷抱，花香、果香撲鼻，是很難得的體驗。

孩子平日裏常吃到蘋果、水蜜桃等水果，但親手採摘的感覺就是不同。民宿主人從原先的高麗菜，到後來轉種蘋果、水蜜桃，進

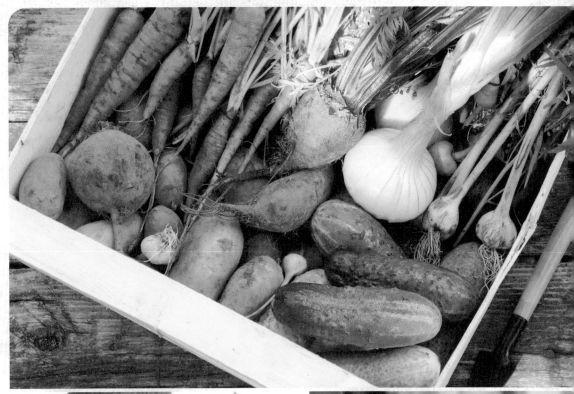

Part 3 田園好樂活！

〔農耕／好食民宿　花果蔬食×鄉村風〕

而更栽種了桃、李、雪梨、甜柿等果樹作物，不同季節前來，可享受不同的親子採果樂，見識美味水果的生長實況。

田園樂活，麵包果醬手工味

遠在台東延平的「宜興園」，是極具田園風情與家常味的民宿。主人家中每位成員生活與創作的軌跡，在民宿的各個角落裏展現：女兒的油畫與水彩畫作、男主人的書法字、女主人莊姐的拼布及染布作品……帶孩子住宿的同時，可學習主人認真過生活的態度，體驗在大自然裏樂活的精神。

宜興園有廣大的綠地，種植了諸多食用蔬果，像是秋葵、辣椒、檸檬九層塔……等，現採現收，成為遊客的新鮮菜色。此外，女主人用心製作紅酒桂圓、鮮奶紅豆、豆漿蜂蜜、南瓜等手工麵包，以及隨產季變化的手工果醬等，讓爸媽和孩子一起嘗鮮，帶給親子共同甜蜜的回憶。

民宿故事
a story

黃慶果園民宿

鄉村小屋．花果香伴隨

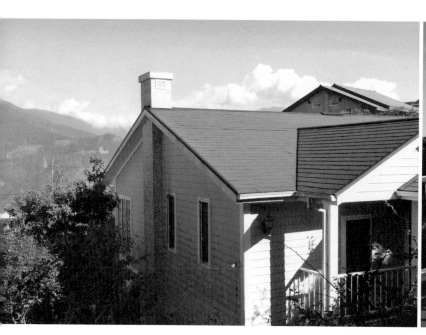

海拔二千公尺的清境地區，遠眺是中央山脈的雄偉稜線，以及平易近人的高山百岳——合歡山環伺，自然山景遺世獨立，帶孩子來此遊玩，身心靈一同洗滌。

從海邊到山上的家族移民史

大清境地區共有七座村落，約莫民國五十年，政府安排退役榮民來此墾居，種植高冷蔬菜、溫帶水果，畜牧牛羊。其中，黃慶果園民宿座落的這一帶，早年果樹林立，從公路局巴士站牌「蘋果園」便可略見端倪。

從福建泉州，到彰化的鹿港及和美，再到南投的國姓與清境，這是黃慶及祖先的家族移民史，也宛如台灣百年開墾的縮影。黃慶的祖先早年定居鹿港，隨著世代繁衍，到了黃慶這輩，已遷居到周邊的和美。然而，海邊風大、沙土遍布，土地並不肥沃，種菜實不易，許多農家便轉行經營小工廠，黃慶一家則往更內陸的南投國姓鄉發展。

後來又聽聞到高山種高麗菜，不用施肥就能長得又大又好吃，促使黃慶一家於民國六十幾年搬遷到清境地區，當時沒水沒電，一切胼手胝足從零開始，殊不知來到清境的第一年，高麗菜盛產，價格下跌，扣掉運輸成本，利潤微薄，於是決心轉種果樹，形成今日的樣貌。

簡約住屋，收攬自然山景

種果樹畢竟要看天吃飯，黃慶的兒子黃大原成年後，便與妻子著手規劃建造民宿。或許是自幼在這裏土生土長的緣故，黃大原的構想總是以融合環境為首要考量。

在清境，隨處可見鄰近許多民宿將山坡地移為平地，建起突兀的高樓。但黃大原不這麼做，他僅蓋兩層樓的美式住屋，並利用原本的山坡地勢，讓面東的客房能透過大片落地窗觀賞日出與遠山稜線；面西的客房則能觀賞夕陽；另設有一間獨特的親子房，五彩繽紛的溜滑梯、帳篷、積木、深受孩童喜愛。此外，幾間客房還於床鋪上方開了天窗，讓住客能在滿天星斗下進入夢鄉。

融合美、日式建築，住得好樂活

傳統美式住屋的建材為木頭，這對夏季多颱的台灣並不適用，何況保暖效果也有限。因此，民宿外觀雖為低調簡約的美式風格，內部結構卻採日式建法，在帶著微微香氣的杉木牆中，設計了隔熱、隔音、防潮、鋼骨等層層結構，讓早晚溫差大的高山地區，白日能保清爽，夜晚則能保暖；並於每張客床上附設電毯，下榻於此，不必擔心孩子在夜晚冷到無法入眠。

花果綠樹環繞，清境山上好風光

清境山上的黃慶果園民宿，四周被蘋果樹、柿子樹、梨樹、李樹、

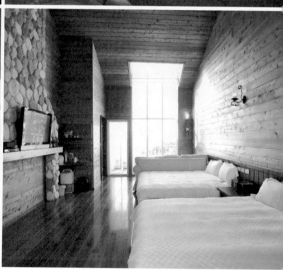

\ i n f o r m a t i o n /

* 地址：南投縣仁愛鄉大同村仁和路217-3號（台14甲11.2K）
* 電話：（049）280-2678
* 房價：二人房／原價2200～6200元（週六）；四人房／
 3500～6800元；六人房／6000元。平日非寒暑假7
 折；寒暑假85折。
* 網址：www.homestay.com.tw
* 備註：住宿均附中西式早餐。晚餐可代訂火鍋與烤肉食材，並
 提供廚房及炊具使用（須自行善後）。如需接送服務，
 可與民宿洽談。

桃樹所環繞，風一吹來，花香、果香伴隨，蝴蝶蜜蜂也來湊熱鬧，充滿活潑的大自然氣息。陪孩子在這裏住上一晚，不僅可以親眼看見平常吃的水果長在什麼樹上、生長季節或特性各有什麼學問，睜大眼睛瞧瞧果樹下的野地，還栽種著各式葉菜、瓜果、香草植物⋯⋯仔細觀察花、果、葉的外形和氣味，大小朋友都能成為深具洞察力的鄉野偵探唷！

此外，民宿周邊植有幾株落羽松，每年秋季轉金黃色時最美，接著漸漸轉為紅色，而後整株落葉，等待春天發嫩葉──好一幅美不勝收的景象，令人心曠神怡。

吃出在地新鮮味

抵達民宿，迎賓的竹籃裏盛有當季現採的新鮮水果；踏進客房，有民宿與本地茶行合製的大禹嶺茶包；夜晚若不想外出覓食，可向民宿訂購火鍋或烤肉。火鍋食材包含自家種的高麗菜、埔里特產香菇、茭白筍等在地滋味；烤肉食材則有迷迭香醃肉、埔里知名的紹興香腸等。幾間客房設有庭院與烤肉磚架，很適合夏季夜晚觀星聚會。

下榻於此，還可品嘗民宿充滿季節風味的早餐──自製的水蜜桃果醬、水果優格，肯定讓大人小孩回味難忘。

高山蔬果美味的秘密

黃慶果園欣欣向榮，各色香甜水果豐美，令人垂涎。想知道水果香甜的秘密，就讓主人來告訴你吧！

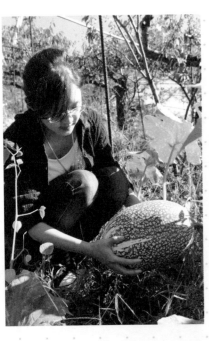

◉ 山坡地──讓果樹鎖住甜味

清境地區早年部分榮民會將土地承租給其他移民，黃慶就是向嘉義、東勢遷居而來的鄰人學習果樹種植的技術，包括如何利用苦桃嫁接水蜜桃、以海棠嫁接蘋果樹，以及如何套袋、施肥等。

小朋友可能會好奇：為何在高山種水果特別香甜？這與「山坡」地形有極大關係。傾斜的坡地搭配碎石地面，使得果樹排水良好；排水性好，甜度自然就高。爸媽不妨請孩子想像一株果樹如果盛滿水，果實的甜度便會被稀釋；若將水往下倒光，甜度就會提高。

有經驗的農人也會發現，有時今天採收的水果很甜，但隔了半個月，期間歷經大雨洗禮，同一棵樹所結的水果卻不甜了，便是同樣的道理。

溫差＆日照──提高甜度的關鍵

高山水果特別香甜，除了地形，「溫差」和「日照」也是提高蔬果甜度的關鍵。當高麗菜從九月生長至年底，隨著天氣漸漸轉寒，也會變得更甜、更清脆。

此外，因為高山地區日照短，植物生長速度慢，因而口感與質地就會更細緻。拿民宿菜園裏的韭菜來說，就長得比平地的韭菜矮小許多！

認識果樹生態

來到清境山上，爸媽可帶孩子一邊品嘗鮮果，一邊認識果樹的生態。黃慶果園民宿所產的水果大約集中在下半年，六～七月產李子；七～八月產水蜜桃；九～十月有青蘋果與水梨；十～十一月有日本甜柿；十一～十二月則產蜜蘋果與雪梨。依每年氣候不同，而有些微產期變化。

🌾 動物嬌客也愛嘗水果

高山上種植的水果總是特別香甜，這些美味的溫帶水果不僅遊客愛吃，許多動物訪客也三不五時光顧。像是蘋果、水蜜桃這類香氣十足的果實，常有鳥類前來啄食。民宿主人曾看到台灣獼猴嘴裏含了顆水蜜桃、腋下兩旁還各夾一顆，偷偷摸摸落跑的景象，十分有趣！

親子時光 Q&A

Q1 葉子像是樹木的名片，你會根據葉片分辨何種果樹嗎？

柿樹的葉片較大、較長，具有革質，表面油光滑，葉背有些許褐色絨毛；梨樹的葉片較小、較圓，周圍有鋸齒狀；桃樹的葉片細長，秋冬會由青綠轉為紅色。

Q2 為何果樹都是矮個子呢？

當植物長到一定高度時，農人將上方的枝條砍除，植物就會逐漸往橫向生長，而不再長高了，這樣的過程稱為「矮化」。果樹通常會做矮化的動作，目的除了方便農人採收，也可避免刮風時果實被吹落到地上，減少收成。

Q3 為何水梨的套袋是會反光的銀色，而蘋果與水蜜桃卻是紙質套袋？

水梨若曬到太陽，會像曬後的肌膚一樣變得粗糙，口感不夠細緻，因此須使用能將陽光反射的銀色套袋；而蘋果與水蜜桃這類須變色、轉紅的水果，則仰賴陽光，因而採用能透光的紙套袋。

Q4 找一找、聞一聞，看你認得幾種野地植物？

金蓮花：稍微搓揉葉片，會有淡淡芥末味，可當作沙拉來吃唷！

苦蘵：俗名「燈籠草」，待果實轉黃後，酸甜美味，可作為蛋糕的點綴食材。

普刺特草：俗名「老鼠拉秤錘」，其葉片像老鼠耳朵、細長的莖像繩子，而紫紅色的果實像秤錘；此外，它的漿果也可食用喔！

菊薯：俗名「天山雪蓮薯」，天氣變冷時，其葉片會逐漸轉為枯黃，此時可將土壤下的塊根挖來食用，口感像不甜的水梨，但水分很多。

北瓜：纖維老化後會呈現絲狀；煮湯時，像是透明的湯麵條，所以又稱「魚翅果」。

檸檬馬鞭草：搓一搓，有檸檬香氣，可用來沖泡花草茶。

迷迭香：散發淡淡的清香，適合用來醃肉。

吃喝玩樂
逍遙去！

合歡山 ○武嶺
奇萊主山北峰 ○
14甲
博望新村&雲南菜 ●
黃慶果園民宿 ●
清境農場&畜牧步道 ●
14甲
仁愛鄉 14
21
14
水沙連高速公路
6
埔里鎮
廣興紙寮

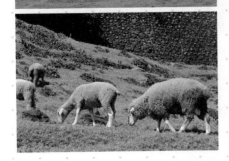

🔜 清境農場&畜牧步道

地址：南投縣仁愛鄉大同村仁和路170號
電話：（049）280-2748
時間：08：00～17：00
門票：全票假日200元，平日160元

每日清晨八點多，綿羊與牛隻就會從柵欄內被放牧至青青草原，夏天牠們吃新鮮的牧草；接近冬季，草地一片枯黃，工作人員會餵食預先儲備好的一綑綑牧草。若沒有買票入園的計畫，位於中橫公路10公里處，畜牧中心停車場附近的畜牧步道是不錯的選擇，此地環境清幽，山景遼闊，很適合帶孩子散步。

🔜 博望新村&雲南菜

清境地區具有多元民族交融的色彩，最早為賽德克族的領地範圍，日本殖民後，族人被集中至平靜部落。隨著國民政府時期榮民遷台，賽德克族與榮民通婚，今日往仁愛社區（仁莊）方向的平靜吊橋，就是當年的通婚之路。除了賽德克族與外省榮民，清境還有一支獨特的滇緬民族，國共戰爭時駐守在緬甸、泰北邊境對抗共軍的游擊隊，歷經抗戰多年，多數與當地女子通婚；戰敗後，被政府安置於清境海拔最高的博望新村（2044公尺）。如今要緬懷雲南風情，不妨來品嘗雲南菜，涼拌薄片、椒麻雞、包料魚、香酥竹蟲，以及緬甸話「錦灑」（蝦鬆）都是名菜。小朋友若想吃較清淡、不辣的菜式，雲南米線、當歸煎蛋、炒高麗菜是不錯的選擇。

🔜 美斯樂傣味店

地址：南投縣仁愛鄉大同村博望巷23號
電話：（049）280-3908
時間：11：00～14：00，17：00～20：00（週三休）

🔜 魯媽媽雲南擺夷料理

地址：南投縣仁愛鄉大同村仁和路210-2-1號
電話：（049）280-3876
時間：11：00～21：00

廣興紙寮

地址：南投縣埔里鎮鐵山里鐵山路310號
電話：（049）291-3037
時間：08：30～17：00

埔里因水質純淨，日治時期日本人於烏牛欄橋下（即今日的愛蘭橋）建立「埔里造紙所」，主要生產高級和紙，並奠定了埔里造紙業的基礎。1965年，出生於愛蘭台地的黃耀東先生成立廣興紙寮，研發高品質手工宣紙外銷日韓。如今，這裏不但保存傳統手工紙產業，也透過解說與實作體驗，讓大小朋友都能認識造紙的過程——從纖維漿料的蒸煮、漂洗、打漿、抄紙、壓水、烘乾，終至完成一張張珍貴的手工紙。

合歡山

從清境前往合歡山，車程約需40～50分鐘，沿途經過梅峰、昆陽、中橫公路最高點——武嶺，以及合歡山莊停車場。若想帶孩童體驗台灣高山風情，合歡東峰是很好的選擇。近年政府已闢建木棧階梯，從松雪樓可抵東峰山頂，來回約需2～3小時，沿路高山箭竹草坡十分壯闊，由此眺望奇萊連峰、能高山、南湖、中央尖，美不勝收。若想爬更簡易的步道，石門山來回約0.5～1小時，也可列入考慮。

我家
小小旅行回憶

★日期　★天氣　★誰和我一起去　★旅行感想（這趟旅行中，有哪些令你難忘的風景、動植物，或聽到的有趣故事？）
★得意作品（這趟旅行中，你最得意的作品是什麼？是拍了一張美麗的相片，寫了一首小詩，還是手作一份獨特的小物？）

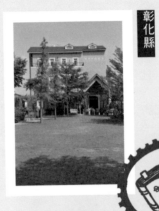

民宿故事 a story

雅育休閒農場

葡萄飄香‧田園採果樂

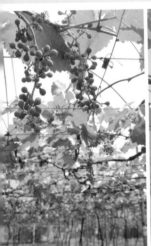
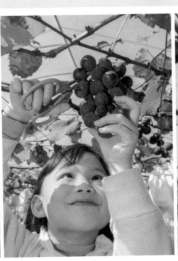

在廣闊綠野的環抱中，眼看一棟紅灰色的歐風建築矗立。「雅育」主人賴先生本業是農夫，副業經營休閒農業和民宿。民宿二樓是主人的居住空間，三樓房間則分享給來客住宿，是很典型的民宿。從「雅育」後門走出去，就是賴先生自家的菜園。菜園裏，種了時令葉菜，也養了雞鴨鵝，是台灣鄉間的典型風景。

遊學異國，返鄉務農

賴先生是土生土長的葡萄農家子弟，早年也曾出外闖蕩過，但怎麼繞了一圈又回鄉呢？

賴先生說，從前長輩都希望下一代能擺脫農耕，鼓勵孩子往外發展。因此，當年他自德文系畢業後，表明想出國去見識一下，父母也欣然答應讓他到德國進修德語教學。然而，賴先生在德國卻遇到瓶頸，雖明白語言是很好的工具，但由於沒興趣深究，心裏多所掙扎，徘徊之餘，邊喝著葡萄酒，邊尋找其他感興趣的科系。突然間，他看到釀造葡萄酒的科系，腦中靈光一閃，認定這是從小在葡萄園長大的自己最適合的道路。

不過，這只是賴先生和葡萄再續前緣的第一步。回國後，賴先生在台北的飯店上班，並沒有回鄉的打算。直到父親過世後，家中只剩母親一人，身為獨子的他，責無旁貸，只好返鄉擔起照顧葡萄園和陪伴母親的責任。起初仍是台北、彰化兩地跑，而後發現兩邊都顧不好，終於在二〇〇四年毅然決定辭職回鄉定居。

賴先生說，身旁親友都對他的決定感到匪夷所思，但他計算過，家中葡萄園的面積夠大，若用心經營，收入並不比在台北上班差，還可成就自己的事業。

透過賴先生的回鄉歷程，引導孩子對未來志向做多元的思考——不只在收入高低或名氣大小之間打轉；不管想做什麼選擇，最重要的是問問自己是否願意全心投入，並樂在其中。

開民宿，朝休閒農業發展

賴先生對種植葡萄始終懷有深厚的情感，期望帶領葡萄園往更好的路上邁進。回鄉之後，原本沒打算經營民宿，但農人「看天吃飯」的宿命，讓他決定另闢生路。他說，二〇〇四那年，園裏的葡萄長得很漂亮，卻因颱風來襲，收成只有一半。這讓他回想起在德國生活的日子，當時到各地旅遊經常住在農家民宿裏，感覺很棒，便決定帶領「雅育」往休閒農業的方向發展。休閒農場取自賴先生父親的名字「雅育」，有感念父親之意。

搭建夢想家園，營造清新簡約風

為了建立這幢民宿，賴先生從設計到尋找建材都不假他人，一點一滴搭建起夢想中的家園。

走進大廳，黃色牆面與天花板上的原木條飾相映成趣；一張近兩百公分長的原木大餐桌和中島吧檯相連，營造濃厚的居家氛圍。

民宿客房走清爽風格，在色調柔和的淡黃色牆面上，適度點綴碎花布

簾、小幅歐洲風景掛畫和葡萄葉牆飾，搭配木質櫥櫃及皮質沙發，營造出簡單優雅的德式鄉村風情，每個細節都有著主人的用心。此外，四人房和六人房都有鐵鑄梯通往小閣樓，讓孩子們禁不住好奇直往上爬。不過，鐵鑄梯的鐵管踏階較細，往下爬時需要一點勇氣才行。

坐擁綠野，採葡萄初體驗

現代人在繁忙吵雜的都市待久了，總想找個悠靜的地方放鬆一下。座落鄉野的「雅育」，擁有天然開闊的綠地，放眼望去都是農田，幾乎沒有建築物，很適合爸媽帶孩子來渡假，順便體驗採葡萄的樂趣。

不管什麼季節來到這裏，賴先生都會帶住客們到葡萄園走一趟，了解葡萄園的生態。不過，並非每個時節都有葡萄可採，在非葡萄產季，若有人想訂房，他都會特別告知，以免住客期望落空。

有「家」一般的溫馨

賴先生認為，所謂民宿，就是主人與住客之間有生活上的接觸；他是以交朋友的心態在經營民宿。民宿房間就設在住家樓上，並與住客共用樓梯通道──一如他當年在德國住過的鄉間民宿，只為帶給客人「家」一般的溫馨感受。

分享家中多餘房間的概念，

\ i n f o r m a t i o n /

✳ 地址：彰化縣大村鄉貢旗村旗興路二段328號
✳ 電話：0972-318-698、（04）852-3136
✳ 房價：二人房／平日2200 元，假日2800元；四人房／平日3800元，假日4600元；六人房／平日5000元，假日5800元。
✳ 網址：www.ikuvineyards.com
✳ 備註：二人房無法加人。平日每加1人，大人600元，3～8歲420元。假日每加1人，大人800元，3～8歲560元，3歲以下免加收費用。住宿附早餐，贈葡萄酒1杯或純葡萄汁1杯、釀造禮物1份。房客入葡萄園免收清潔費；採果每斤100元。請自行攜帶盥洗用具。

葡萄園的四季生活

賴先生家的網室葡萄園，沒有一般溫網室的悶熱，在葡萄葉的遮蔭下，涼爽舒適，大小朋友可來一趟豐富的葡萄生態之旅。

❀ 美味葡萄再利用

雅育休閒農場所栽種的葡萄，產期為五月底至七月中旬、十二月底至隔年一月中旬這兩段期間。每逢盛產期，總有些賣相不佳的葡萄，若將它丟棄，等於浪費了大半年的心血，實在可惜。

所以賴先生和妻子挖空心思、發揮創意，將這些葡萄做成各種副產品，讓住客可以嘗到完整的葡萄風味和營養。舉例來說，葡萄串上還未成熟的綠葡萄，就拿來做成酵素；其他太小顆或外型差的葡萄，就拿來煮成濃縮果汁和果醬；或是請廠商製成麵條、果凍、葡萄酒⋯⋯從皮到籽全不浪費，做了最好的利用。

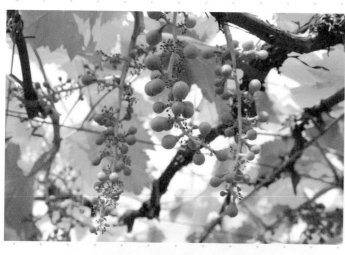

栽植葡萄勤耕耘

想種出香甜多汁的葡萄,可不能讓葡萄樹自由生長,一整年都得隨時注意它的狀況:發芽了,得將側芽剪去;嫩芽長成枝條後,得固定枝條,並進行修剪,讓留下的枝條都能照到陽光;花穗長出來了,得把副穗剪掉;萬一花穗太長,也得適度剪短;開始結果後,果實也不是越多越好,每串得剪除到剩三、四十顆左右,才能結成又大又甜的葡萄;最後,還得幫每串葡萄套上白色紙袋,以阻隔病蟲害。

採收葡萄也不是件輕鬆的事,得透過紙袋下方的小開口觀察葡萄的顏色。以巨峰葡萄為例,外皮顏色要全黑才算成熟可採收,但黑中透紅及全黑的微妙差異,還是得經驗老道的人才分辨得出來。

其實不只是種葡萄,栽植任何一種水果,都要進行這樣的田間管理,每個動作都馬虎不得。透過賴先生的帶領、解說,孩子們可以了解水果的成長過程,以及果農們栽植的辛勞。在實境裏機會教育,孩子從中學會珍惜餐桌上的水果,不再隨便咬幾口就丟棄。

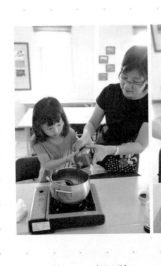
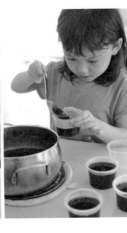
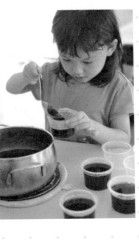

🌸 葡萄果凍DIY

無論什麼季節來訪，只要八人以上，就可體驗果凍DIY——將葡萄原汁、葡萄濃縮果汁、果凍粉、蒟蒻粉和開水，以適當比例調勻後，放在爐子上，邊攪拌，邊煮至滾沸後，稍微放涼，就可倒入果凍杯中，再放入冰箱冷藏一小時左右，即可大快朵頤！

由於雅育的果汁都是天然原味，不含色素、香料等添加物，嘗起來甘甜順口。爸媽不妨讓孩子比較一下市售罐裝果汁和雅育自製果汁的味道，必能察覺其中的差異，趁機讓孩子學會品味大自然的天然美味。

對品味葡萄酒感興趣的話，夜晚不妨找賴先生聊聊，他將以自身所學，與住客分享如何品味葡萄酒。也許葡萄酒的話題離孩子有點遙遠，卻是增長知識的好機會。

大人在此品味葡萄酒、孩子喝葡萄汁，一起度過充滿葡萄香的美妙夜晚！

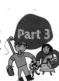

Q1 雅育休閒農場栽種什麼品種的葡萄？

有巨峰葡萄和蜜紅葡萄。巨峰葡萄是在民國五十二年從日本引進，有果粒大、糖度高、顏色紫黑、香氣濃郁、果粉多等特色。蜜紅葡萄是民國七十年代由中興大學引進試作，有果粒大、果色鮮紅、具蜂蜜與哈密瓜香氣等特色。

Q2 台灣哪些地方產葡萄？

台灣的葡萄產地主要集中在苗栗縣、台中縣、南投縣和彰化縣。大部分都栽種巨峰葡萄，少部分栽種蜜紅葡萄和義大利葡萄。

Q3 何時才是葡萄的產季？

巨峰葡萄一年主要採收兩次，夏果為六至八月，冬果為十一至一月，其中以夏果產量最多。蜜紅葡萄也是一年採收兩次，夏果為五至六月，冬果為十二至隔年一月。

Q4 該怎麼挑選葡萄呢？

要選擇完全成熟的葡萄，果串為倒圓錐形，果粒大小分布均勻，且果實近橢圓形，外觀果粉均勻、無傷疤，也沒有脫粒、軟化及裂果等情形。

🔜 台大蘭園

地址：彰化縣大村鄉大橋村中山路
三段137號
電話：（04）852-7335
時間：08：00～17：30

台大蘭園內培育有萬代蘭、千
代蘭、蝴蝶蘭、文心蘭、虎頭
蘭、拖鞋蘭、嘉德利亞蘭……等
各種蘭花，並銷售至世界各國。
走進蘭園中，可見識各種色彩及
紋路的蘭花，讓人驚豔！蘭花特
色：有三片花瓣、三片萼片；花
瓣中有兩片成對，另一片長相迥
異的花瓣是「唇瓣」，或稱「舌
瓣」，是用來引誘昆蟲，以幫助
蘭花授粉。

🔜 溪湖糖廠

地址：彰化縣溪湖鎮彰水路二段762號
電話：（04）885-5868
價格：五分車票價，成人100元，國中、小80元，幼稚園70元，
六十五歲以上50元。
時間：五分車為假日開車，班次有10：00、11：00、13：00、14：
00、15：00、16：00；週日11：00、14：00為蒸汽車頭。平日限
20人以上團體預約行駛。

台灣從17世紀就開始外銷砂糖，1900年後開始建蓋新式糖
廠，並在1952～1964年達到顛峰。近幾十年來因經濟結構改
變而逐漸沒落。
溪湖糖廠是在1919年由鹿港仕紳辜顯榮合併四所舊式糖廊後
設立的，原名「大和製糖所」，並在1920年併入日本明治製
糖株式會社旗下。台灣光復後，成為彰化縣內唯一的糖廠，並
在1973年因開發彰化大城海埔地，每年壓榨量居台灣糖業公
司各廠之冠。溪湖糖廠在2002年3月停止運轉，同年10月開
放民眾參觀，透過參觀動線，能完整了解整個製糖過程，是十
分珍貴的體驗。
當年負責運送甘蔗的五分車，也曾是當地民眾重要的交通工
具，只是其貨運業務在1973年因為公路興起而停駛，直到
2003年才配合轉型觀光產業復駛，從溪湖站開往濁水站，單
趟3.6公里，來回約50分鐘，沿途有導覽員解說相關歷史，還
能欣賞鄉野風光，值得體驗一下喔！

🔸 溪湖羊肉爐

阿明羊肉爐：員鹿店／彰化縣溪湖鎮員鹿路二段416號，（04）881-6961，營業時間09：00～23：00。二溪店／彰化縣溪湖鎮太平街1號，（04）885-2707，營業時間09：00～21：00。

阿枝羊肉店：彰化縣溪湖鎮忠溪路226號，（04）8815372、（04）881-8139，營業時間10：00～24：00。

楊仔頭羊肉爐：彰化縣溪湖鎮員鹿路二段535號，（04）881-1742，營業時間10：00～22：00。

價格：羊肉爐每份約500元。

從溪湖交流道下來，可以看到兩旁許多招牌斗大的羊肉爐店。這些羊肉爐店家各有獨門料理，其中六十年以上老店有阿明羊肉爐、阿枝羊肉爐、楊仔頭羊肉爐。共同特色是中藥湯頭，搭配獨家調配的豆腐乳辣椒醬，以及其他羊肉料理，如炒羊肚、白

切羊肉等。另有麵線、熱炒等菜色，大人小孩都能吃得很開心。

🔸 劍門生態花果園

地址：彰化縣大村鄉茄苳路二段141巷20號
時間：09：00～17：00
門票：入園費50元，可抵消費。

創立於1923年，歷史悠久，期間安然度過1960年代柑橘致命病毒「黃龍病」的感染危機，成為全大村鄉碩果僅存的柑橘園。在獲得吉園圃安全標章的園區內，栽種了金棗、柳丁、美人柑、茂谷柑、椪柑、紅柑等十多種柑橘，其中以柳丁為主角，果園主人特別施放由鮮奶、微生物益菌、海草粉、雞蛋發酵而成的液肥，讓每顆柳丁皮薄、香甜又多汁。這裏的柑橘樹只比人高一些；在冬季柑橘成熟時節，大人小孩拎著水桶和剪刀入園，一起體驗採

果的樂趣。此外，園區內有一座斗笠造型的可愛樹屋，孩子們來到這裏，肯定開心極了，一心只想往上爬。

我家
小小旅行回憶

★日期　★天氣　★誰和我一起去　★旅行感想（這趟旅行中，有哪些令你難忘的風景、動植物，或聽到的有趣故事？）
★得意作品（這趟旅行中，你最得意的作品是什麼？是拍了一張美麗的相片、寫了一首小詩，還是手作一份獨特的小物？）

Part 3　田園好樂活！
{ 農耕／好食民宿　花果蔬食×鄉村風 }

民宿故事
a story

童話村農場

桑椹&洛神‧鄉野好滋味

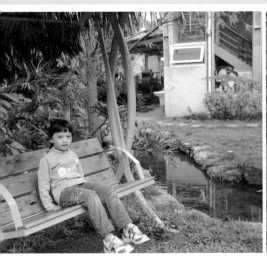

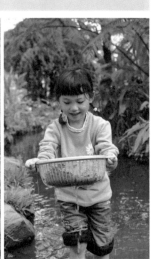

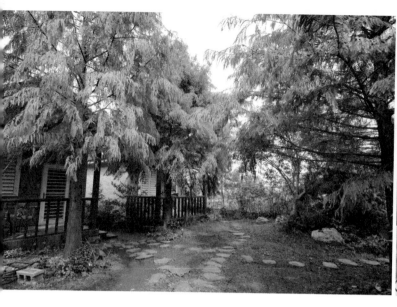

從外觀看上去，童話村農場民宿像是台灣常見的民宅，既不像童話裏會出現的歐風建築，也不是標新立異的設計家建築；不過，精采的玩意兒都藏在這樸實的建築裏。

老闆娘阿珠是土生土長的宜蘭人，夫家在宜蘭冬山鄉經營蜜餞行。婚後一直在蜜餞行幫忙的她，因為童玩節時經常有遊客上門詢問住處，便興起經營民宿的想法，並在全家一趟綠島之旅後，決定付諸行動。

為了將民宿經營得有聲有色，阿珠先後參加農委會的民宿訓練班，以及廚藝班、解說導覽班、輔仁大學的農漁村民宿經營課程等，將所學融入民宿之中，精心規劃出一年四季都精采好玩的活動，讓大小朋友來到這裏盡情玩樂放鬆。

採果、當樹醫生，給孩子新鮮體驗

童話村農場最有名的就是那長得像蠶寶寶的長形桑椹，甜度比一般常見的橢圓形桑椹高。阿珠是在宜蘭綠色博覽會中了解桑椹的營養價值後，才開始以有機方式栽種，而後陸續種了一百五十多棵桑椹。

桑椹盛產期為三至五月，童話村農場除了讓遊客體驗採桑椹外，也在二○○六年開始推出樹醫生體驗活動──用聽診器聽看看是不是有天牛幼蟲在桑椹樹幹裏挖洞的叩叩聲。阿珠對付這些幼蟲的法寶就是辣椒水；用大針筒將稀釋辣椒水注入洞中，再用矽膠封住洞口。雖然過程較費工，卻可避免用噴灑農藥的方法來防治害蟲，對環境和人

體健康都好。透過樹醫生體驗活動，可讓孩子認識昆蟲與樹的依存關係，也能學會以友善環境的方式，來防治害蟲。

創意果味，鹹酸甜誘人

印象中，滋味極酸的桑椹，即使灑入紅砂糖後品嘗，還是酸得讓人忍不住瞇起眼睛。阿珠所種的長形桑椹，是甜度最高的桑椹品種，適合生吃，當然也可以拿來做成果醬、桑椹汁、桑椹醋等甜品。

不過，阿珠還有更多創意。她不只將桑椹乾燥、磨成粉後，拌入麵糰，做成桑椹拉麵；還將桑椹結合香菇、蒜頭、蔥等食材一起做成鹹拌醬；以及將桑椹和紅蒜頭、辣椒、番茄等食材一起做成辣拌醬——鹹香味

\ i n f o r m a t i o n /

＊ **地址**：宜蘭縣冬山鄉廣興村梅花路300號
＊ **電話**：（03）961-3385
＊ **房價**：二人公主套房／定價4000元，平日2000元，假日3000元，加人500元；二人主題套房／定價6000元，平日3000元，假日4000元，加人800元；四人和室套房／定價6000元，平日3000元，假日4000元，加人500元；四人原木套房／定價8000元，平日4000元，假日5000元，加人500元；四人原木主題套房／定價10000元，平日5000元，假日6000元，加人800元；小木屋四人套房／定價12000元，平日5800元，假日6800元，加人1000元；小木屋六人套房／定價14000元，平日6800元，假日7800元，加人1000元。
＊ **網址**：www.fairy-story.com.tw/index.html
＊ **備註**：全面禁煙，禁止攜帶寵物。請勿攜帶油湯食物進入房間。

近似沙茶醬，卻因桑椹的微酸，而別有一番風味。

此外，農場裏還提供「有機桑椹海陸養生鍋」，是採用桑椹葉、南瓜、昆布、柴魚、大骨等食材熬煮而成的湯底；火鍋料可以搶先蘸桑椹拌醬嘗嘗看。另一道「有機香椿拉麵」，則是直接加入桑椹拌醬，香氣近似肉燥麵；孩子聞香肯定迫不及待要品嘗，不一會兒就吃掉一大半。提醒你，農場裏所供應的餐點得事先預訂喔！

溫馨木屋，飄散森林氣息

童話村農場的獨棟木屋就隱身在民宅後方，面對面兩排共五棟，中間隔著落葉松林，沿著石頭小徑一踏入，有步入歐洲森林的錯覺。為因應宜蘭的潮濕氣候，木屋採具防潮效果的日本建材，外觀則是壓出磚塊線條的水泥，再漆上溫暖的黃褐色調，營造溫馨氣氛。

屋內從天花板、四面牆到地板，全都鋪上淺色木板，充滿森林氣息。最讓孩子們歡喜的，是木屋裏的小閣樓，站起身就可碰到斜斜的屋頂，還有個小窗子可以望向戶外，孩子很快就將它視為秘密基地。

位在民宅裏的客房也很有看頭，有整個空間都鋪上木板的原木套房，也有精心彩繪的愛情海星空之城主題套房；美麗星空與愛情海風情壁畫，讓人宛如身歷其境，充滿無限想像！

屋宅旁的綠意庭園和荷花池裏，栽植了旅人蕉、野薑花、天堂鳥等各種植物；院子裏的搖椅、吊床、搖搖馬，簡直讓孩子玩翻了！

水陸活動·趣味體驗

民宿主人為親子精心安排的四季活動，有春天的桑椹季、夏天的向日葵和龍眼季、秋天的洛神花季和冬天的蔥蒜季。跟著主人的腳步，一起感受農家風情！

✿ 餵魚喝ㄋㄟㄋㄟ＆摸蜆仔

餵魚喝ㄋㄟㄋㄟ和摸蜆仔，是很適合親子一同體驗的活動。餵魚喝ㄋㄟㄋㄟ，就是把魚飼料裝入奶瓶裏餵魚。民宿主人將奶嘴剪了個大洞，還將池中的錦鯉訓練成只要奶嘴一碰到水面，就會自動游過來吸食飼料。錦鯉的吸力很大，一不小心整個奶瓶都會被吸走。因此，小朋友體驗餵魚時，建議爸媽最好陪在一旁幫孩子握住奶瓶，等孩子適應錦鯉的吸力後再放手才好。

屋旁有一條寬約七十公分、水深大約二十公分的小溪流，是孩子玩耍戲水的天堂！溪流雖小，但水質乾淨，生態相當豐富。孩子拿著民宿所提供的籃子，從溪底舀起水，待水順著縫隙流光後，就能看到大肚魚、黑殼蝦等，當然還有蜆仔和小螺⋯⋯能這樣開心玩水，再興奮不過囉！

採收作物&體驗手作

童話村農場裏栽植了各種花卉蔬果，其中，桑椹和龍眼是多年生木本植物，可以欣賞四季花開果熟；向日葵、洛神花、蔥蒜屬於草本植物，收成後就得整株剷除，來年再重新播種。

爸媽帶孩子遊一趟農場，不僅可以感受四季風景，還能採收當季作物，體驗製作洛神花蜜餞、洛神花醋、蔥油餅、香草手工餅乾等各種活動，玩得不亦樂乎！

親子時光 Q&A

Q1 桑椹含有哪些營養素呢？

桑椹的果實含有十八種氨基酸、維他命A、B1、B2、C、D和胡蘿蔔素，以及鐵、鉀等礦物質，鈉、鈣、鎂、磷、營養相當豐富。中醫認為，桑椹有止咳化痰、利尿消腫、明目聰耳、養血烏髮等功效。

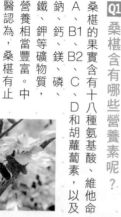

Q2 常見的火紅色洛神花蜜餞，是洛神花的花瓣嗎？

洛神花的花其實是淡粉紅或白色的五瓣花，而常見的火紅色洛神花蜜餞是它的花萼。用剪刀將花萼採下來後，須使用工具捅過花萼心將籽取出，才能用來製成蜜餞或花茶。

洛神花萼含有維他命A、C、鐵、鈉、花青素、蘋果酸、果膠等營養素。中醫認為，洛神花萼有清熱降火、利尿解毒等功效。

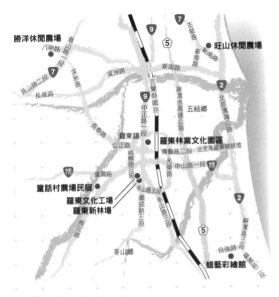

吃喝玩樂逍遙去！

羅東文化工場

地址：宜蘭縣羅東鎮純精路一段96號

羅東文化工場是由數根18公尺長柱所撐起，長120公尺、寬70公尺的天空藝廊，看起來像是一座太空船。站在下方抬頭往上看，照射而下的光影，讓人感覺猶如站在貯木池底看水面上的浮木。帶孩子來這裏看看，刺激孩子對建築的無限想像，明白建築形式有各種可能，並非只能長得方方正正。

羅東新林場

地址：宜蘭縣羅東鎮純精路一段88號

這是建築師黃聲遠與田中央設計群所設計建蓋的公共建設，其造型樣貌大大超乎人們的想像。羅東新林場乍看是架在水上的橢圓形跑道，但從欄杆、鋼軌扶手到漂流木座椅，其中蘊涵林業文化意象。此外，18公尺高的鏤空燈柱，也象徵著森林巨木的存在。

蠟藝彩繪館

地址：宜蘭縣蘇澳鎮德興六路7號
電話：（03）990-7101
時間：08：30～17：00
價格：門票200元（可抵100元消費，附贈迷你蠟筆鑰匙圈）
網址：www.lucky-art.com.tw
備註：團體20人以上請先預約，20人以下遊客可隨時進館參觀。

來到蠟藝彩繪館，有一連串如闖關遊戲般的體驗活動。第一關是彩繪塗鴉區，要利用蠟筆和花紋拓印塑膠模版來著色；接著是體驗手動組裝彩色筆的樂趣，以及製作彩色造型蠟筆；最後是人體彩繪區，可使用人體彩繪水彩和蠟筆在身上作畫，一旁還有各種道具服裝及四大主題星光大道，讓大小朋友可以盡情拍照留念。

羅東林業文化園區

地址：宜蘭縣羅東鎮中正北路118號
電話：（03）954-5114
時間：園區06：00～19：00。展示館（森產館、森活館及竹屋）09：00～12：00、14：00～17：00，週一、週二休館，如遇國定假日順延一天；農曆除夕及初一不開放。

在太平山砍伐林木的年代，羅東林場是製材、貯木及辦公之處。1982年太平山林場停止開採後，曾閒置一時，直到2004年才進行整建，並於2009年6月對外開放。園區保留了竹林車站、貯木池、卸木平台、陸上貯木場、森林鐵道、蒸汽火車頭等林業設施，帶孩子走一遭，可認識曾盛極一時的林業文化。沿著生態池木屑步道及環池步道散步，除能觀察水生植物及水鳥生態外，還有許多姿態逗趣的木頭人，讓人看了不禁會心一笑。一旁有由舊工人宿舍整修而成的藝文區，展售各種手工藝品，也提供一些體驗課程，很值得造訪。

旺山休閒農場

地址：宜蘭縣壯圍鄉新南村新南路107之7號
電話：（03）938-3918
時間：09：00～18：00，週四公休
價格：入園費50元（附30元商品優惠卷）
網址：wanshun.hiweb.tw

農場裏種植了哈密瓜、絲瓜、南瓜、蛇瓜、苦瓜、扁蒲等各式各樣的瓜類，尤其以南瓜品種最稀奇古怪，如水果南瓜、奶油南瓜、夏南瓜、佛手瓜、麥克風南瓜等。為了讓遊客好好欣賞，這些瓜果都不會摘採下來，任它們自由長大，常能看見比三顆籃球加起來還大的南瓜、垂到地上的蛇瓜等。南瓜季大約在每年的2～9月，哈密瓜則是端午節前後一個月，其他季節還有番茄可採。冬季時，會以各種南瓜來布置園區，營造萬聖節詭譎奇異的過節氣氛。

農場也善用瓜果研發出多種創意料理，如南瓜牛奶、南瓜咖啡、南瓜冰沙等，最特別的是南瓜披薩，由南瓜、培根、香菇、鹹蛋黃和起士餅皮交融出美妙滋味；還有以新疆的香料——孜然所研發出的孜然烤雞，風味相當獨特。

此外，孩子來到這裏，也可體驗彩繪南瓜的樂趣。這些南瓜都是掛在籐枝上任其自然風乾，搖一搖，還可聽見南瓜籽在裏頭晃動的聲音。

勝洋休閒農場

地址：宜蘭縣員山鄉尚德村八甲路15-1號
電話：（03）922-2487，水草餐廳（03）922-5300
時間：園區09：00～18：00，餐廳11：30～21：00
價格：門票100元可抵消費
網址：www.sy-water.com.tw
備註：用餐請事先預約。

以水草為主題的休閒農場。水草文化館中展示各種常見水草及生態瓶原理，而在水草餐廳，可嘗到以水草入菜的中式創意料理。展售區有各種生態瓶、藻球、水草杯等，令人目不暇給。建議可以買生態瓶或藻球回家，讓孩子親眼目睹水中世界的奧妙。

此外，水草文化館和水草餐廳建築都是由建築師程紹正輻設計，以清水模、玻璃、金屬為建築元素，融入水池並降低對環境的影響。餐廳屋頂還種了水草和草皮，達到節能減碳的功效；沿著斜坡而上就能一探究竟，可引導孩子思考建築與自然環境的關係。

★日期　★天氣　★誰和我一起去　★旅行感想（這趟旅行中，有哪些令你難忘的風景、動植物，或聽到的有趣故事？）
★得意作品（這趟旅行中，你最得意的作品是什麼？是拍了一張美麗的相片、寫了一首小詩，還是手作一份獨特的小物？）

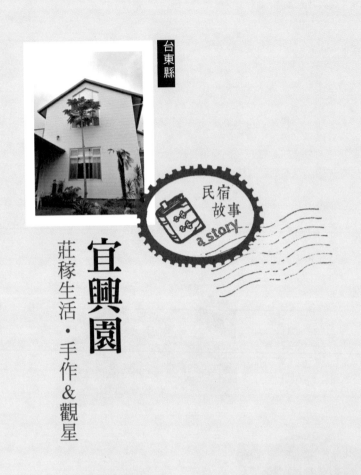

宜興園

民宿故事 a story

莊稼生活．手作＆觀星

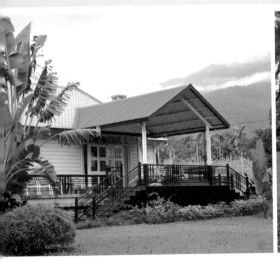

宜興園是台東老字號的民宿，來這裏體驗的是舒適的田園風情與濃厚的家常味。清早起床欣賞遠方山嵐、品嘗女主人的手工麵包；天晴的夜晚，還可聆聽男主人有趣的星空導覽，肯定是一趟充實的旅程。

溫馨鄉居，手作真情

呂先生原本在中華電信上班，太太莊姐則是署東醫院的護理長，一九九五年買下第一分地，想作為退休後安居之所，而後以小塊收購園地的方式，逐漸成為今日綠意盎然的田園民宿。

民宿內隨處可見主人一家生活和創作的軌跡⋯⋯牆上懸掛的是女兒的油畫與水彩畫作；訪客留言本是呂先生親筆的書法字；雙手閒不下來的莊姐，平日喜愛做拼布、染布，作品散見屋裏的各個角落；盛裝手工麵包的提袋上，還印有女兒設計的宜興園專屬刻章⋯⋯在在充滿主人一家認真生活的況味。

田園觀星，浪漫體驗

走出戶外，宜興園保留有大片綠地，種植了許多食用蔬果，像是秋葵、辣椒、檸檬九層塔、木瓜、甘蔗等，跟著主人到田園裏走一遭，對平日常吃的蔬果更加認識。

田園西側是紅葉山巍巍而立，南面是鹿野溪潺潺流過，東面則是布農部落，四周風光清幽怡人。傍晚時分，偶爾傳來鄰近部落的

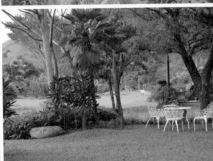

歡欣歌舞聲，劃破鄉野一片寧靜。

宜興園的客房採溫馨、簡單風格設計。由於呂先生本身對觀星有濃厚興趣，因此專設一間「星空套房」，內有一台較高倍數的望遠鏡，適合親子一起觀察星象；倘若與長輩、孩子同行，也很適合入住「三千草堂」，

\ i n f o r m a t i o n /

✳ 地址：台東縣延平鄉桃源村昇平路6-1號
✳ 電話：（089）561-487
✳ 房價：田園套房／二人房平日2400元，假日3000元；四人房平日3200元，假日4000元；六人房平日4000元，假日5000元。星空套房（四人）／平日4000元，假日5000元。三千草堂（八人）／平日10000元，假日12000元。閣樓雅房（一人）／800元
✳ 網址：www.eshine999.com

裏頭有按摩椅、撞球桌、廚房設備等，屬於家庭包棟式的住房。

手工麵包＋果醬，自然美味

女主人莊姐對烹飪、烘焙極有興趣，近年製作的手工雜糧麵包深受許多客人喜愛。莊姐對烹飪、烘焙極有興趣，近年製作的手工雜糧麵包深受早餐。只要是早餐店有賣的品項，我都會做。」從簡單的三明治、蛋餅，到費工的鍋貼、漢堡肉、蘿蔔糕……樣樣自己來。而後，在一次偶然機緣下，開始試做手工麵包，越做越有心得。如今主打口味包括：紅酒桂圓、鮮奶紅豆、豆漿蜂蜜、南瓜麵包等，搭配隨產季變化的手工果醬，像是洛神醬、桑椹醬、梅子醬、土鳳梨果醬等，再佐一杯燕麥地瓜豆漿、鮮奶紅茶、玄米茶或咖啡，營養又豐富。其中，莊姐手工製作的紅酒桂圓麵包，食材選自台南東山的炭焙龍眼乾，並浸泡於紅葡萄酒中三～四天，香氣濃郁，值得品嚐。

此外，莊姐喜歡手作的變化性，時常隨性地試驗新口味，用刺蔥作青醬、香蕉配核桃、百香果配堅果，利用植物的清香、果香，交織成酸甜好滋味。

烘焙＆植物染，歡樂體驗

房客若對西點烘焙有興趣，可預約體驗做麵包或餅乾。另有植物染DIY，大小朋友一起到戶外找尋檳榔果，體驗打碎、熬煮、濾渣、放涼等流程，玩出染布趣味！

星空導覽——望見宇宙的過去

台東的光害不多，加上宜興園座落於山谷間的平坦地上，星空格外遼闊。

每晚九點，呂先生會帶著房客到戶外進行星空導覽——大小朋友可趁機觀星、學習星空知識，既好玩又新奇！

認識宇宙星象——觀星有技巧

對天文星象深感興趣的呂先生，平日會到池上解說員協會、延平鄉公所等地訓練志工講解宇宙星象，因此，他的解說不流於一般艱澀的天文學，反而運用生活中容易延伸的點，來引發大小朋友的興致。

首先，呂先生帶領大家認識當季星座：夏季的北斗七星、夏季大三角、牛郎織女、天鵝座與天津四、J字型的天蠍座；或者冬季獵戶座的獵人腰帶、大犬小犬、天狼星……等。接著，練習用北極星來定方位、認識黃道十二宮，介紹星體運行的規則、光年的概念，並解釋星星的亮度與距離關係，讓小朋友明白「透過星星，我們所看到的是宇宙的過去，而看不到宇宙的現在。」

仔細觀察星星，似乎不像兒歌所唱的「一閃一閃亮晶晶」，經過呂先生的講解，原來歌詞所指的是低角度的星星；由於低空中大氣擾動較明顯，星星透過冷熱不同、厚薄不一的大氣層，產生不同的折射角度，因此傳到我們眼裏就變得忽明忽暗。若於冬

季觀察低空中的天狼星，常閃爍著七彩霓虹，十分炫目。

觀察流星時，其實不用慌張地在夜空中四處尋找，唯恐稍不注意就錯過了；只需盯住某一區塊，然後利用敏銳的餘光效應，自然就能感應到流星的出沒。

諸如這些生活化的觀星技巧，都是呂先生平日善用的解說題材。他也會針對不同聽眾的年齡、喜好與理解程度，適時融入與星象息息相關的延伸導覽，例如希臘神話、古人航海、南島民族的遷徙路線、巨石文化等，更添神秘的故事性。

親子時光Q&A

Q1 夏季的星星只能在夏季看見、冬季的星星只能在冬季看見嗎？

其實，一年四季出現在我們頭頂上方的是同一片天空，只是隨著星系運行，夏天所能見到的星星，在冬天卻變成在白天才出現，所以我們看不見。此外，凌晨十二點之前，稱為上半夜，之後稱為下半夜。一般來說，晚上八、九點看到的星空，是當季的星星；相隔六小時之後，到了下半夜，看到的即為下一季的星星；再相隔六小時，即為下下個季節的星星——由於太陽已經出來了，所以肉眼無法觀察。

Q2 為什麼有些星星比較亮、有些比較暗呢？

決定星星亮度的因素有兩個，一是星體本身的發光能力，二是星體距離地球的遠近，距離越近的越亮。我們所看見的星星雖然只是一個亮點，但實際上都是一顆非常巨大的恆星唷！

Q3 為什麼流星只會出現一下子，而且還有長長的尾巴？

地球的外部穿了一件大氣層保護著我們，當宇宙間出現一些如塵粒般的碎屑撞擊到大氣層，就會瞬間與大氣層摩擦、燃燒，產生光跡，即是我們所見的流星。

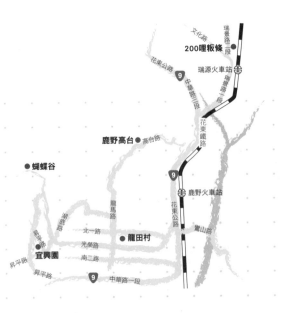

🔜 蝴蝶谷

蝴蝶谷位於鹿鳴溪上游，溪水清澈見底，是孩童夏
日戲水的好去處。由於此地水質潔淨，附近又廣植
馬纓丹等蜜源植物，常吸引許多蝴蝶前來。此外，
每年四月布農族的射耳祭，於蝴蝶谷旁的祭祀廣場
舉辦；一旁還有座桃源圳，每逢冬季枯水期，會採
噴灌方式灌溉鹿野一帶的釋迦園與茶園。

🔜 龍田村

從鹿野高台眺望龍田村，方格的鳳梨田、茶園整齊排列，宛
如棋盤。日治時期政府為解決日本人口過剩的問題，鼓勵
日人移民到台灣，於全台各地設置許多移民村，龍田村是其
中保存較大、較完整的。龍田村至今仍保有幾座日式建築；
龍田國小內的校長宿舍即為日式古厝，校內榕樹、楓樹、
馬尾松、黑松等古木參天，值得一遊。

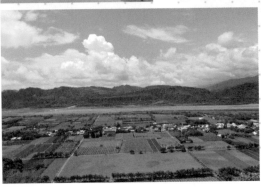

此外，龍田村又有「蝴蝶村」之稱，早
年李元和先生為了復育蝴蝶，於自家庭
院種植港口馬兜鈴，隔年便吸引了黃裳
鳳蝶前來採蜜；鄰人見了為之驚豔，也
紛紛要些種子來播種，便形成家家戶戶
院前都是花蝶繽紛的景象。如今村民種
植多種蜜源植物，並復育了五十幾種蝶
類，四周花飛蝶舞，美不勝收！

鹿野高台

鹿野高台為一處海拔350公尺的台地，座落中央山脈和海岸山脈交會處的狹長谷地，每年4、5月到10月間，當南風吹拂過龍田村，遇到高台後逐漸向上爬升，便形成上升氣流——此為飛行傘能乘風翱翔的原因。台地上還有一片綠草如茵的大草坡，適合孩童來此體驗滑草。

200哩粄條

地址：台東縣鹿野鄉瑞源村瑞景路二段12號
電話：（089）581-087
時間：11：00～14：00，17：00～20：00（週一休）

兩百哩，指的是兩百公里。多年前老闆自屏東遷居至台東創業，距離家鄉屏東內埔正好兩百公里。他選用內埔的客家粄條，嘗起來有淡淡米香、口感微Q卻不過硬，淋上特調的肉醬與蒜汁風味佳。店內小菜也相當用心，入味的滷豆干、花生、海帶，以及粉腸、豬頭皮、過貓等都十分美味，且價格平實，深受在地人與遊客的青睞。

我家
小小旅行回憶

★日期　★天氣　★誰和我一起去　★旅行感想（這趟旅行中，有哪些令你難忘的風景、動植物，或聽到的有趣故事？）
★得意作品（這趟旅行中，你最得意的作品是什麼？是拍了一張美麗的相片、寫了一首小詩，還是手作一份獨特的小物？）

Part 3 田園好樂活！
《農耕／好食民宿　花果蔬食×鄉村風》

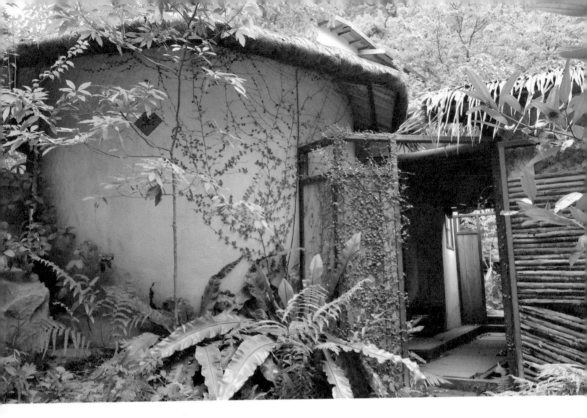

親子民宿
體驗綠野水岸×老屋童趣舊回憶

作者：小豌豆玩樂隊
總編輯：林慧美
主編：謝美玲
撰文：李盈瑩、洪禎璐、黃南、潘裕宗
攝影：何忠誠
插圖：張茹雲、高慈婕
封面設計：高茲琳
美術設計：林佩樺

發行人：洪祺祥
發行：日月文化出版股份有限公司
出版：大好書屋
地址：台北市信義路三段151號9樓
電話：(02)2708-5509　傳真：(02)2708-6157
E-mail：service_books@heliopolis.com.tw
日月文化網路書店：http://www.ezbooks.com.tw
郵撥帳號：19716071 日月文化出版股份有限公司
法律顧問：建大法律事務所
總經銷：聯合發行股份有限公司
電話：（02）2917-8022　傳真：（02）2915-7212
初版一刷：2013年06月
定價：320元
ISBN：978-986-248-334-3

國家圖書館出版品預行編目資料

親子民宿：體驗綠野水岸×老屋童趣舊回憶／小豌豆
玩樂隊著. -- 初版. -- 臺北市：日月文化, 2013.06
224面；17×23公分
ISBN 978-986-248-334-3（平裝）

1.民宿　2.台灣遊記

992.6233　　　　　　　　　　　102008107

《親子民宿》優惠Coupon券

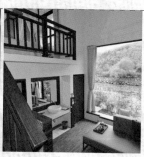

後湖水月民宿

【優惠資訊】
住宿送後湖自製茶包乙袋（每袋10個包裝／市價：100元）

【使用限定】
使用期限：2013/6/1～2014/6/30
電話：（03）871-1295
地址：花蓮縣豐濱鄉磯崎村7鄰後湖19號（台11線37公里）
網址：www.houhu.com.tw

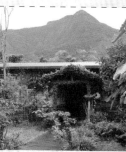

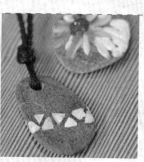

花草集花藝民宿

【優惠資訊】
住宿9折優惠；免費製作DIY（鋁線或石頭創作）一份

【使用限定】
使用期限：2013/6/1～2014/6/30
電話：（03）861-2595 、0933-480-829
地址：花蓮縣新城鄉順安村北三棧120號
網址：www.hl-yk.idv.tw/kmportal-deluxe/front/bin/home.phtml

日月文化集團　服務專線 02-2708-5875
HELIOPOLIS　服務傳真 02-2708-5182
CULTURE GROUP　服務信箱 service@heliopolis.com.tw

廣告回函
台灣北區郵政管理局登記證
北台字第 000370 號
免貼郵票

日月文化集團
讀者服務部 收

10658 台北市信義路三段151號9樓

www.ezbooks.com.tw

對折黏貼後，即可直接郵寄

- **日月文化集團之友・長期獨享購書79折**
 （折扣後單筆購書金額未滿499元須加付郵資60元），並享有各項專屬活動及特殊優惠！

- **成為日月文化之友的兩個方法**
 ・完整填寫書後的讀友回函卡，傳真至 02-2708-5182 或郵寄（免付郵資）至日月文化集團讀者服務部收。
 ・登入日月文化網路書店 www.ezbooks.com.tw 完成加入會員。

- **直接購書的方法**
 郵局劃撥帳號：19716071 戶名：日月文化出版股份有限公司
 （請於劃撥單通訊欄註明姓名、地址、聯絡電話、電子郵件、購買明細即可）

大好書屋　寶鼎出版　山岳文化　唐莊文化　EZ 叢書館　EZ TALK 美語會話誌　EZ Japan 流行日語會話誌

日月文化集團
HELIOPOLIS
CULTURE GROUP

 大好書屋 寶鼎出版 山岳文化 唐莊文化 EZ叢書館　EZ TALK 美語會話誌　EZ Japan 流行日語會話誌

www.ezbooks.com.tw

感謝您購買　親子民宿：體驗綠野水岸×老屋童趣舊回憶　　（書名）

為提供完整服務與快速資訊，請詳細填寫以下資料，傳真至02-2708-5182或免貼郵票寄回，我們將不定期提供您最新資訊及最新優惠。

1.姓名：＿＿＿＿＿＿＿＿＿＿＿＿　性別：□男　　□女

2.生日：＿＿＿年＿＿＿月＿＿＿日　職業：＿＿＿＿＿＿＿＿＿

3.電話：（請務必填寫一種聯絡方式）

（日）＿＿＿＿＿＿＿（夜）＿＿＿＿＿＿＿（手機）＿＿＿＿＿＿＿

4.地址：□□□＿＿＿＿＿＿＿＿＿＿＿＿＿＿＿＿＿＿＿

5.電子信箱：＿＿＿＿＿＿＿＿＿＿＿＿＿＿＿＿＿＿＿

6.您從何處購買此書？□＿＿＿＿＿＿縣/市＿＿＿＿＿＿書店/量販超商

□＿＿＿＿＿＿網路書店　　□書展　　□郵購　　□其他

7.您何時購買此書？　　年　　月　　日

8.您購買此書的原因：（可複選）

□對書的主題有興趣　　□作者　　□出版社　　□工作所需　　□生活所需

□資訊豐富　　　　□價格合理（若不合理，您覺得合理價格應為＿＿＿＿）

□封面/版面編排　　□其他＿＿＿＿＿＿＿＿＿＿＿＿＿＿＿＿＿＿

9.您從何處得知這本書的消息：　□書店　□網路／電子報　□量販超商　□報紙

□雜誌　□廣播　□電視　□他人推薦　□其他

10.您對本書的評價：（1.非常滿意 2.滿意 3.普通 4.不滿意 5.非常不滿意）

書名＿＿＿內容＿＿＿封面設計＿＿＿版面編排＿＿＿文/譯筆＿＿＿

11.您通常以何種方式購書？□書店　　□網路　□傳真訂購　□郵政劃撥　　□其他

12.您最喜歡在何處買書？

□＿＿＿＿＿＿縣/市＿＿＿＿＿＿書店/量販超商　　□網路書店

13.您希望我們未來出版何種主題的書？

14.您認為本書還須改進的地方？提供我們的建議？

＿＿＿＿＿＿＿＿＿＿＿＿＿＿＿＿＿＿＿＿＿＿＿＿＿＿＿＿＿

＿＿＿＿＿＿＿＿＿＿＿＿＿＿＿＿＿＿＿＿＿＿＿＿＿＿＿＿＿

＿＿＿＿＿＿＿＿＿＿＿＿＿＿＿＿＿＿＿＿＿＿＿＿＿＿＿＿＿

生命，
　因家庭而大好！

生命，
　　因家庭而大好！